# 楊佩璇箏樂作品集 I：台灣歌謠采風篇

創作‧編曲‧圖　楊佩璇

# 目錄

# 創作者簡介

## 楊佩璇

台灣省台南縣人。

## 一、教職經歷：

### ※現任

2005年9月嘉南藥理科技大學通識中心講師

2002年9月國立台南藝術大學中國音樂學系古箏講師

2001年9月國立台南大學音樂教育系鍵盤樂、古箏講師

1999年9月中國文化大學中國音樂學系古箏講師

### ※曾任

2001年9月~2006年7月嘉義高中音樂班教師

2000年9月~2001年1月雲林國中音樂班教師

1997年9月~2002年7月台北華岡藝校國樂科教師

1997年9月~2004年7月國立嘉義大學音樂系講師

1997年9月~2000年7月國立白河商工音樂教師

1997年9月~1999年7月高雄縣林園國小音樂班鋼琴教師

1997年9月~1998年7月台南縣新民國小音樂班鋼琴教師

1996年9月~1997年7月高雄縣樂育中學音樂班教師

## 二、學歷：

1994年以第一名成績考入中國文化大學藝術研究所音樂組，以學術論文《陸華柏之十首劉天華二胡曲鋼琴伴奏的研究》於1997年1月獲藝術學碩士學位。

1990年中國文化大學國樂系，主修古箏、副修鋼琴。

1987年高雄縣樂育高中音樂實驗班，主修箜篌、副修鋼琴。

1986年台南縣新營高中、南新國民中學美術實驗班。

## 三、評審工作：

2005年12月黃鐘獎國樂獨奏分齡賽古箏組評審委員

2005年4月台灣南區九十四學年度高級中學音樂班（科）術科聯合甄選評審委員

2004年12月全國音樂比賽桃園縣國樂比賽古箏組之評審委員

2004年9月中華民國中華國樂學會台南場國樂考級檢定評審委員

2002年12月全國音樂比賽高雄市國樂比賽之評審委員

2002年7月黃鐘獎國樂考級高雄場古箏組考官

2000年12月全國音樂比賽台南市國樂比賽之評審委員

2000年5月中華民國國樂學會彈撥樂器大賽古箏組之評審委員

1998年7月大學聯招術科音樂組之傳統樂器考試評審委員

1999年7月大學聯招術科音樂組之傳統樂器考試評審委員

1998年4月中華國樂學會古箏組比賽之評審委員

## 四、榮譽與獎勵：

2000年10月連續三年獲台南市政府頒發感謝狀

2000年8月連續三年獲財團法人台南市文化基金會表演藝術類補助案

2000年9月接受中華日報專訪

1999年12月接受警廣台南台專訪

1999年6月接受台北漢聲電台專訪

1989年12月獲全國音樂比賽台南縣國樂比賽古箏成人組冠軍

1986年4月獲全國第十七屆世界兒童畫展國內作品徵集國中三年級組入選

## 五、國際、國內交流：

2004年8月赴揚州參加【中國古箏藝術第五次學術】交流會

2003年10月於台灣藝術大學主辦之【台灣古箏傳承與展望交流研討會】中發表箏樂作品『Rhapsody in Jazz』

2002年8月赴美國波特蘭市（Portland , Oregon）演出

2002年7月赴美國尤金市（Portland , Oregon）演出與教學

2000年10月參加高雄市立國樂團主辦之【台灣國樂之傳承與展望—與傳統音樂接軌】研討會

2000年4月應邀參與亞蔬中心【中國風韻/世界詩情—音、詩、書、畫、劇、舞、花】之展演系列

1991年7月赴北京中央音樂學院參加古箏交流研討會

## 六、重要展演紀錄與活動：

※鋼琴

2000年4月擔任台南律林絲竹樂集之鋼琴伴奏

1997年9月擔任台北八方位樂團之鋼琴伴奏

1996年4月擔任台北成明合唱團之鋼琴伴奏

1996年3月於台北國家音樂廳之演出擔任鋼琴伴奏

1995年3月於台北國父紀念館之演出擔任鋼琴伴奏

1995年5月於林榮三文化公益基金會之音樂會中擔任鋼琴伴奏

1994年6月擔任台北燃燈青年合唱團之鋼琴伴奏

1992年2月於台北國家音樂廳之演出擔任鋼琴伴奏

## ※古箏

2005年4月擔任中國文化大學中國音樂系教職期間，參與多場該校【華岡樂展】系列，於台北國家音樂廳擔任古箏演奏

2004年9月受邀參與【蘇秀香古箏作品發表會】於台南市立藝術中心演藝廳擔任古箏演奏

2002年12月擔任台南大學音教系期間，參與多場該校校慶教師聯合音樂會，於雅音樓擔任古箏演奏

2000年2月受邀參與台南千禧觀光年系列，舉辦【南瀛箏樂團音樂會】

1999年12月成立南瀛箏樂團，於台南縣文化局音樂廳舉行創團首演【楊佩璇V.S南瀛箏樂團—箏樂萬華鏡】

1999年12月受台南地方法院檢察署之邀，於台南縣文化局四樓演講廳擔任【音樂饗宴】之箏樂演奏

1999年6月由台北市立國樂團主辦於台北國家演奏廳舉辦【楊佩璇古箏演奏會—箏樂與西方室內樂的對話】，並巡迴於成功大學成杏廳、嘉義大學演藝廳

1999年8月受邀參與警廣交通網台南台角逐第八十九年度廣播金鐘獎【唱起古早曲】節目，擔任箏樂創作與伴奏

1994年9月受邀赴監察院國宴，擔任古箏演奏

## ※箏樂與其他藝術之展演

2002年6月於台南索卡藝術中心【陳景亮現代陶藝創作展音樂會】，擔任古箏演奏

2001年10月受第二屆成大藝文季之邀，於該校中國文人空間特展【絃管上的四季—琴箏雅集】，擔任古箏演奏

2001年4月受財團法人台南市文化基金會之邀，於台南新心藝術館舉辦【燈樂交輝—何健生後現代燈飾暨音樂雅會】

2001年1月於台南社教館，舉辦【楊彥水墨畫展音樂會】

2000年10月於台南索卡藝術中心，舉辦【林風眠百年回顧展音樂會】

2000年6月於台南獨角仙劇場，受邀擔任【古樂花語系列演奏會】之古箏演奏與鋼琴伴奏

2000年6月於台南誠品，受邀擔任【琴箏雅集夏季展演】之古箏演奏

2000年2月於台南城東藝文空間，受邀擔任【林鴻文『春悸』—現代藝術與傳統音樂的藝術饗宴】之古箏演奏

## ※戶外音樂會與社區音樂沙龍

2003年10月應台南縣立文化中心之邀，於新營市文化中心藝術稻埕舉辦【箏樂與歌樂的展演】

2002年1月於台南孔廟，舉辦【茶中箏味—箏樂與茶道的藝術展演】

2001年4月於台南市東寧社區，舉辦音樂沙龍

2001年3月應邀參與台南【青陽—毛風鈴茶會】之音樂雅集，擔任古箏演奏

2001年2月於台南市富農社區，舉辦音樂沙龍

2000年12月於新營市社區，舉辦音樂沙龍

2000年11月應財團法人台南市文化基金會之邀，於府城古蹟大南門公園舉辦【箏樂、茶道與陶笛的對話】

2000年9月應財團法人台南市文化基金會之邀，於府城古蹟大南門公園舉辦【箏樂話中秋—箏樂、吟詩、歌樂】

2000年7月應邀擔任白河蓮花節全國詩人聯吟大會之古箏獨奏與伴奏

2000年6月應邀參與台南市北園藝術街《樹石緣》盆景藝術會—【琴箏與樹石的對話】

2000年2月應邀參與台南孔廟【百花迎春，萬人接福】音樂會

# 七、論文與作品：

2006年3月〈箏樂演奏中「拍擊手法」的節奏感表現〉，《北市國樂》第217期。

2005年6~10月〈從目前台灣女性箏樂演奏者的箏樂作品看台灣箏樂創作的新定義—以箏曲《Rhapsody in Jazz》為例〉（一）（二）（三）（四），《北市國樂》第210~213期。

2003年6月〈箏樂教學之實務初探—新式技法篇〉，《華岡藝術學報》第6期。

2003年9月應台灣基督長老教會總會之邀，創作箏曲並錄製《母語教材系列（II）‧歇後語篇—講台語‧唸歌詩》鄉土俚俗語歌謠文化有聲書系列音樂光碟第二集

2003年7月應財團法人台南市文化基金會之邀，錄製出版古箏獨奏曲有聲資料《台灣新樂府—楊佩璇箏樂藝術專輯一》

2003年5月完成初稿古箏組曲《Rhapsody in Jazz》，10月發表於國立台灣藝術大學主辦之「台灣古箏傳承與展望交流研討會」

2002年9月應台灣基督長老教會總會之邀，創作箏曲並錄製《母語教材系列（I）‧節氣篇—講台語‧唸歌詩》鄉土俚俗語歌謠文化有聲書系列音樂光碟第一集

2000年10月於台南市文化基金會舉辦【箏樂教育在台南】學術講座

2000年3月〈區域化（南台灣）樂風形成與現今國樂團的關係："篳路藍縷"台南市國樂新星—簡述文化局藝術中心民族管絃樂團之沿革發展與其他〉，《中華日報》，民國89年4月14日（五），第36版台南文教。

1999年10月應駿麟唱片製作公司之邀，錄製【國樂話耶誕】音樂光碟

1994年10月應中國電視公司節目製作部之邀，改編、創作電視劇【大願地藏王菩薩】之片頭曲為古箏獨奏曲

# 一、創作緣起

2000年9月筆者受財團法人台南市文化基金會之邀，於府城台南古蹟大南門公園舉辦數場戶外音樂會，其中一場《箏樂、茶道與陶笛的對話》，筆者在節目策劃的內容中，首次嘗試與陶藝工作者官鋒忠先生、以及茶道展演者葉東泰先生的聯合展演。由於地緣以及戶外展演形式等因素的考量，故在曲目的挑選上，圈定以台灣本土歌謠為表演內容，貼切地傳達出當地民眾對於本土音樂的共鳴。

所選定的樂曲內容為《農村曲》、《牛犁歌》、《望春風》、《四季謠》、《六月茉莉》、《雨夜花》、《桃花過渡》、《安平追想曲》、《阮若打開心內的門窗》等共計九首，由於陶笛的音域有限，故在和官先生合作的過程當中，為了適應與協調彼此樂器中音色、音域以及力度等的搭配，筆者特別將所有樂曲以即興演奏方式重新改編與創作。

當天演出後，民眾的反應相當熱烈，有許多民眾紛紛上前詢問筆者是否有任何CD等有聲出版品？同時也促使筆者思索當下以台灣本土音樂為素材的箏樂創作並沒有得到太多的關注，如能藉由引起社會廣大民眾共鳴的台灣歌謠為創作題材，運用古箏特有的演奏技法與音樂語彙，使之成為古箏獨奏曲的曲源之一。如此一來，一方面讓一般民眾藉以對歌謠的熟悉而重新認識古箏這一古老樂器的音韻之美；另一方面亦可讓現階段習箏者或箏樂演奏者，透過這些箏曲的演奏，了解台灣歌謠的藝術之美；更因著代表台灣本土音樂的民間歌謠得以藉此流傳更廣，創作動機於焉產生。

# 二、作品簡介與曲名釐定

台灣歌謠的產生，多以台灣島語的特殊環境及當地居民的生活點滴為素材，闡述人生的意義和道理，談及各行各業的生活景況與社會現象。台灣曾受過荷蘭的管理與日本的統治，光復後又大力引進西方文化，這些政治因素對台灣民俗歌謠的創作部分，皆產生必然的影響。

民謠產生於古昔樸實的農漁牧社會，是由民間大眾從生活中，歷經長年累月醞釀而成。它具有人們共同契合的情感，最能抒發人類的新聲，引起大眾的共鳴，而廣受喜愛，也因此常被沿用為戲曲，或說唱裡的基本曲牌[1]。簡上仁在其《台灣民謠》書中認為：民間歌謠是反映時代背景的鏡子，從一個地方的民謠可了解這個地方人們的生活歷程。

此箏曲創作作品依樂曲屬性的不同，分別選輯為：原福建沿海地區的民謠，隨著大批移民來台的《六月茉莉》、歌舞小戲類的《草蜢弄雞公》、對唱相褒戲曲類的《桃花過渡》、發源於南台灣恆春地區的《思想起》、原流傳於台灣北部唸謠的《天黑黑》、以及昔時為台灣民間盛行的「駛犁歌舞」類，一般稱之為「車鼓戲」的《牛犁歌》等六首各具特色的歌謠。

此系列作品強調即興能力的建立、節奏多樣化的掌握、指序與輪指的流暢自如、拍擊手法其力度與彈

---

[1] 簡上仁，《台灣民謠》，（台北：眾文圖書，第二版，民國79年），頁34。

性的運用以及音樂性的極致表現等。筆者的創作過程是將各首歌謠的旋律主題，於起始樂段的音樂內容中先以完整的鋪排，隨後，再將原旋律架構進行擴充、改編與創作，不僅採用了爵士樂的節奏風格，更強調了即興的音樂表現，如：《六月茉莉》中的節奏變化；《天黑黑》與《草蜢弄雞公》中結合固定音型與和聲音型等創作手法，並運用附點節奏與切分節奏的交替變換，試圖以節奏的多樣化形象刻劃歌謠中所表達的意境。在演奏技巧方面，受表現主義創作手法的影響，如：《天黑黑》中把古箏充當打擊樂器來應用，作為大自然雷雨閃電的擬聲效果，以產生強烈與粗獷的音響。而《桃花過渡》中運用移柱轉調的技巧，將樂曲中音樂情緒的表現做了極大弧度的轉變；另外，以浙江派快四點技巧所設計的《牛犁歌》以及指序架構所創作的《草蜢弄雞公》與《桃花過渡》；以連續輪指演奏技巧所創作的《六月茉莉》；運用傳統箏樂藝術「以韻補聲」以左手按滑音技巧所創作的《草蜢弄雞公》，以及使用大篇幅泛音音色為表現手法的《思想起》等音樂表現的鋪陳與設計，為一系列兼具箏樂表演藝術中各類新式演奏技法、節奏變化與音樂性表達的綜合縮影。

因此，六首古箏獨奏曲的樂曲名稱，筆者沿用原始歌謠的曲名並融合筆者的創作思維而定名為《楊佩璇箏樂作品集I：台灣歌謠采風篇之「六月茉莉」、「草蜢弄雞公」、「桃花過渡」、「思想起」、「天黑黑」、「牛犁歌」》。

# 作品內容

# 六月茉莉

## 1、歌謠背景

　　這首曲子原是福建沿海地區的民謠，隨著大批移民來台，由於旋律柔美、意境典雅，而深受人們喜愛。

## 2、創作簡介

　　樂曲運用箏明亮秀麗的音色，加入爵士樂中即興節奏，並使用輪指技巧，以變奏手法改編創作而成。樂段在中段轉為以爵士樂三連音與六連音節奏的伴奏型態，右手主旋律則運用爵士樂中附點以及切分等節奏形態對應於左手伴奏音型的即興演奏。

# 六月茉莉

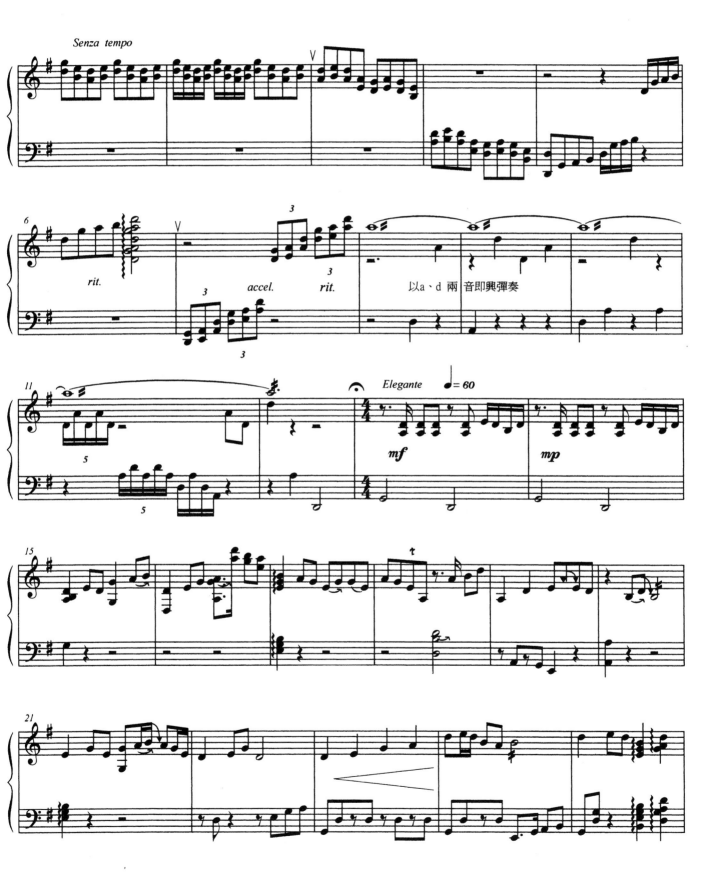

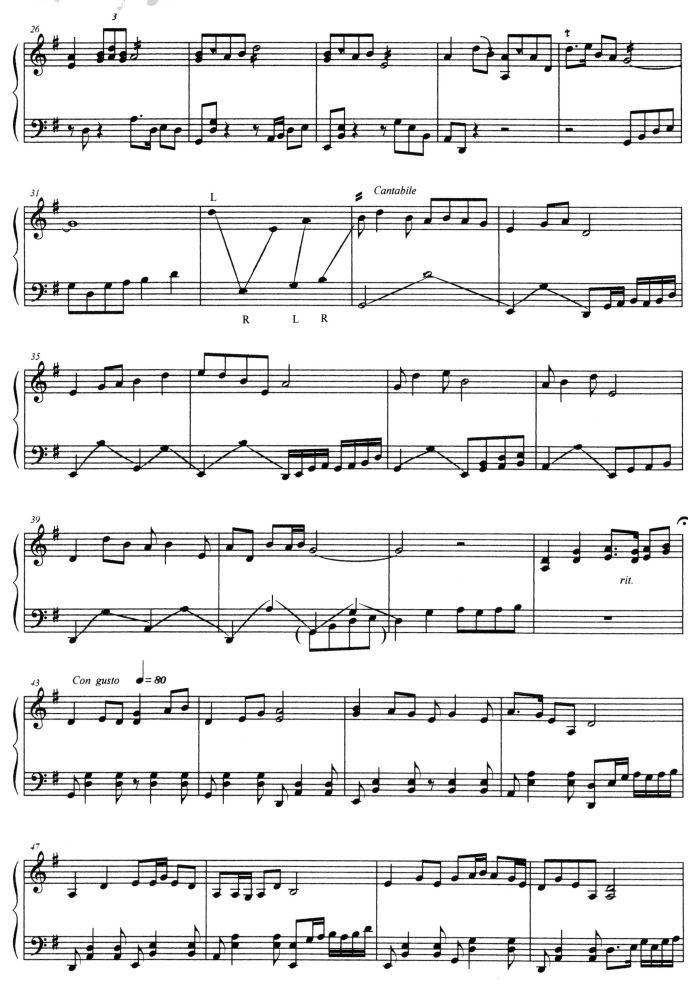

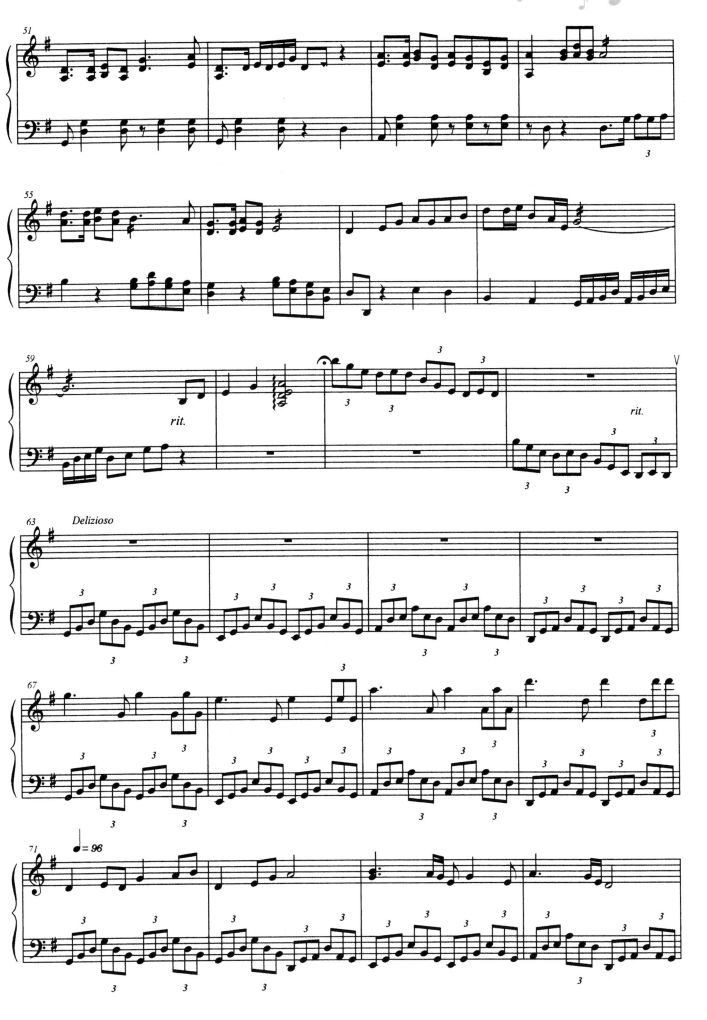

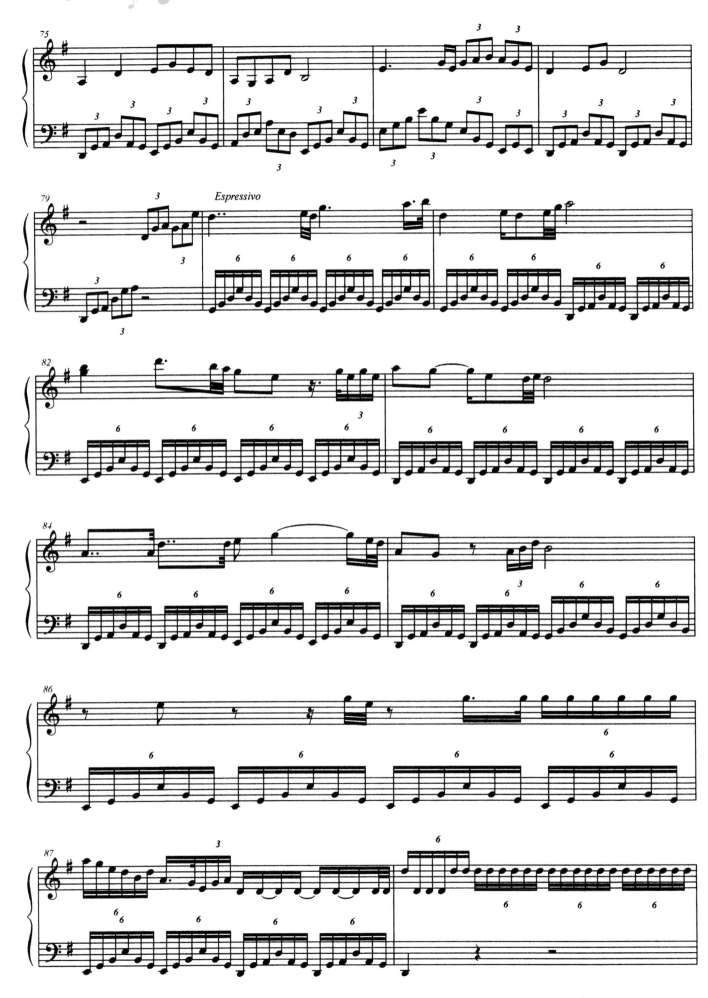

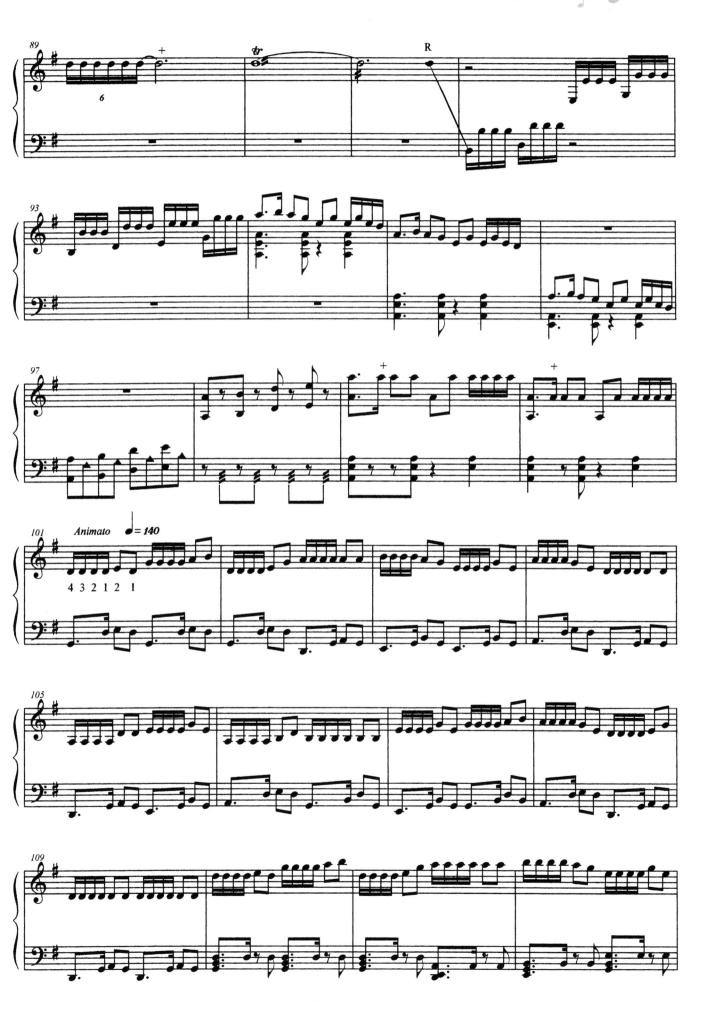

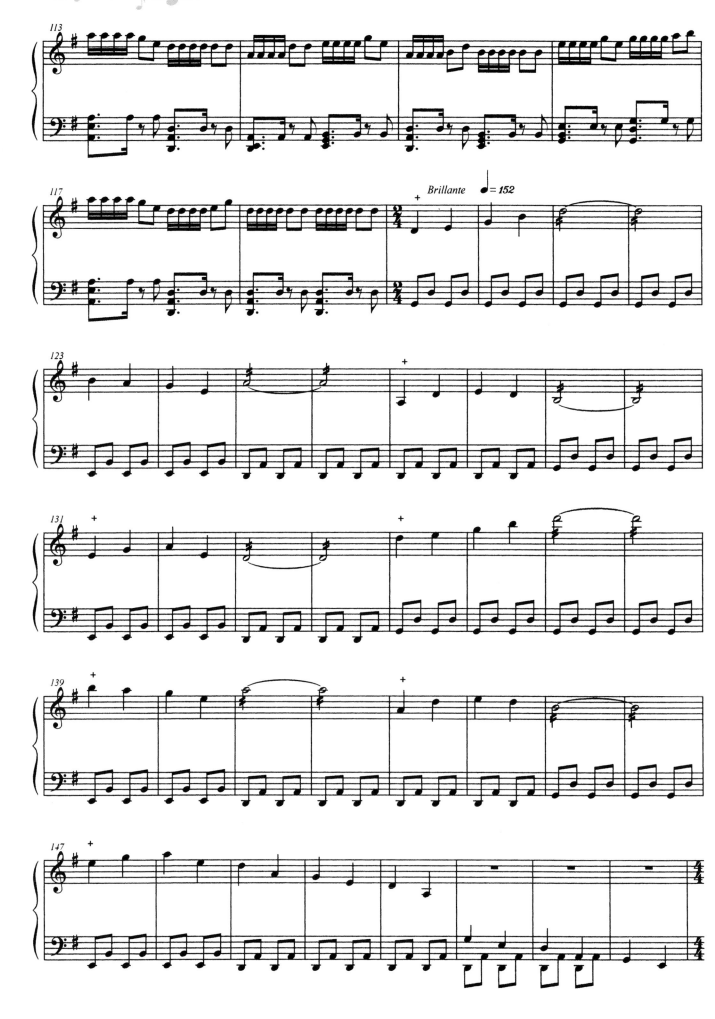

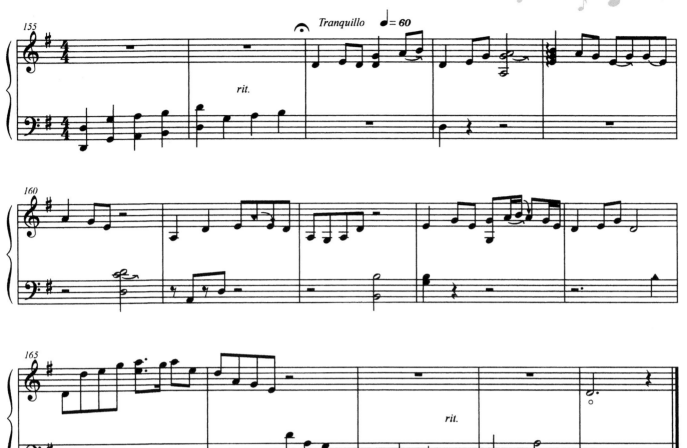

# 草蜢弄雞公

## 1、歌謠背景

　　台灣歌謠中，被引用於戲曲或說唱音樂者為數不少，此為其特色之一，此曲為歌舞短劇的對唱相褒小戲曲，描述風趣而善解人意的阿伯與小姑娘之間的調侃逗情，演唱時男女雙方一來一往，妙語如珠，頗能道出男女情愛的奧妙。

## 2、創作簡介

　　樂曲以箏的按滑技巧模擬草蜢的形象，並運用節奏與演奏技巧的多樣化，使全曲更加傳神。

# 草蜢弄雞公

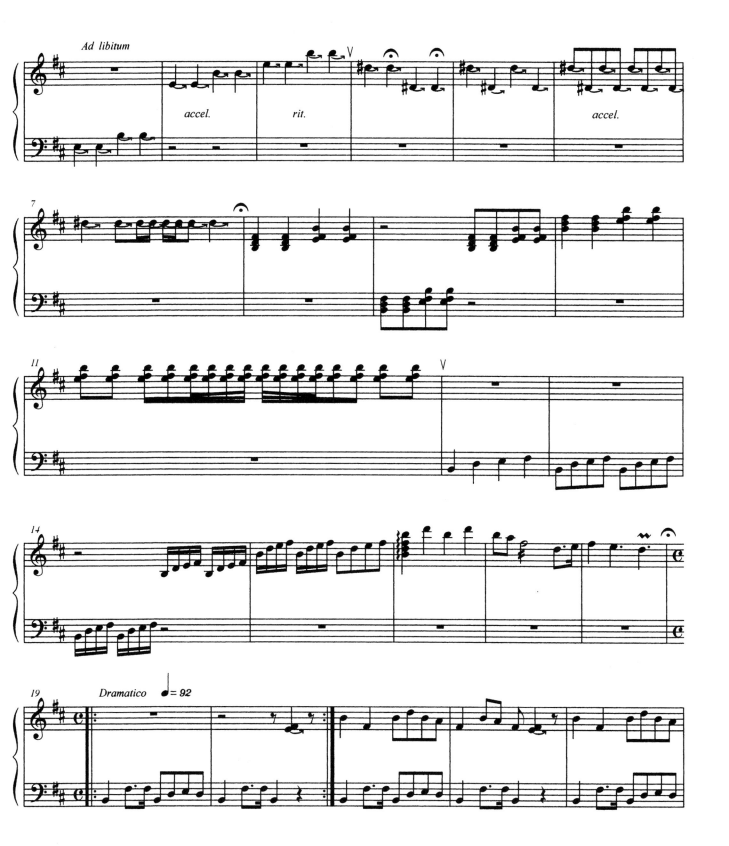

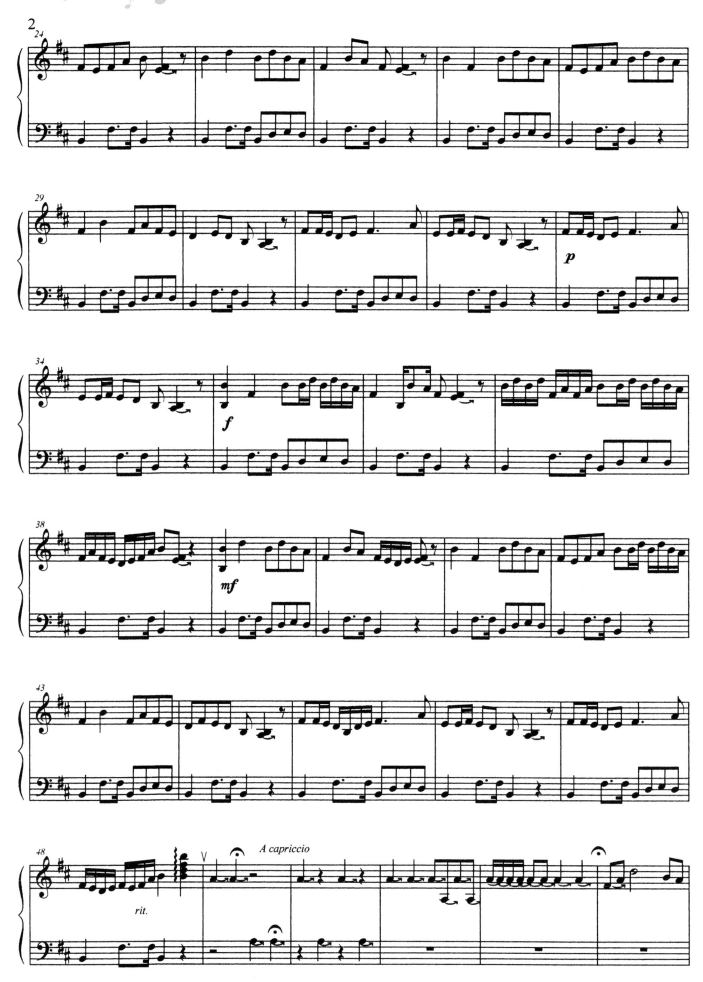

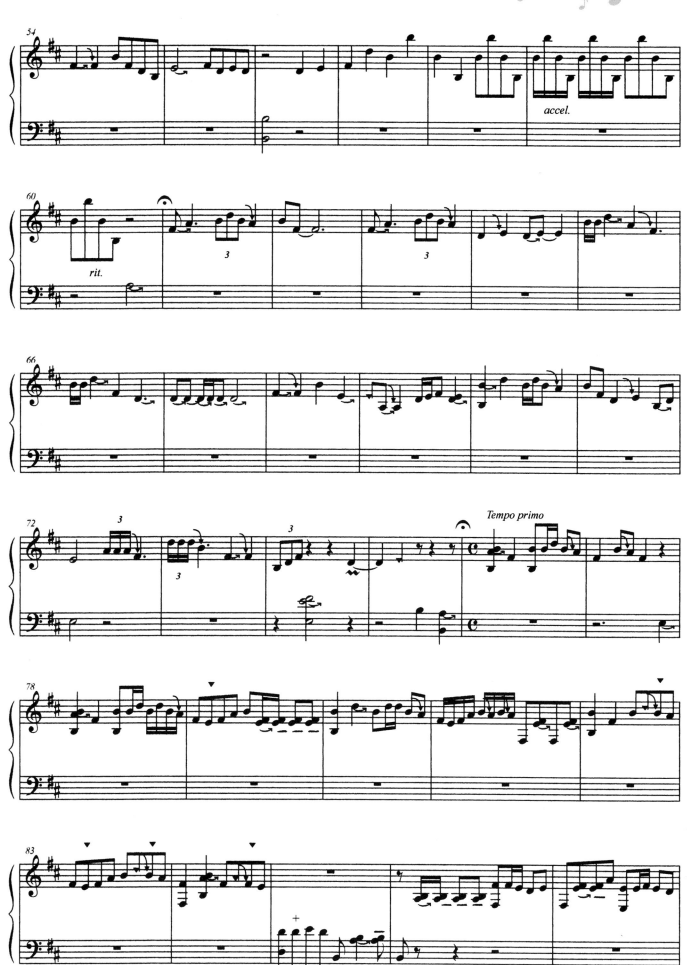

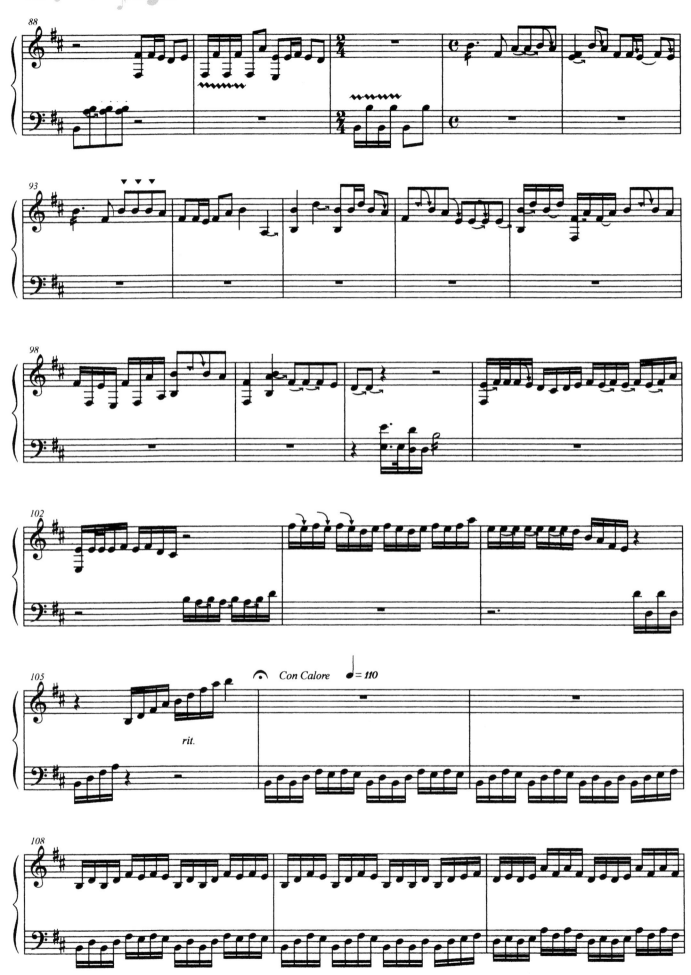

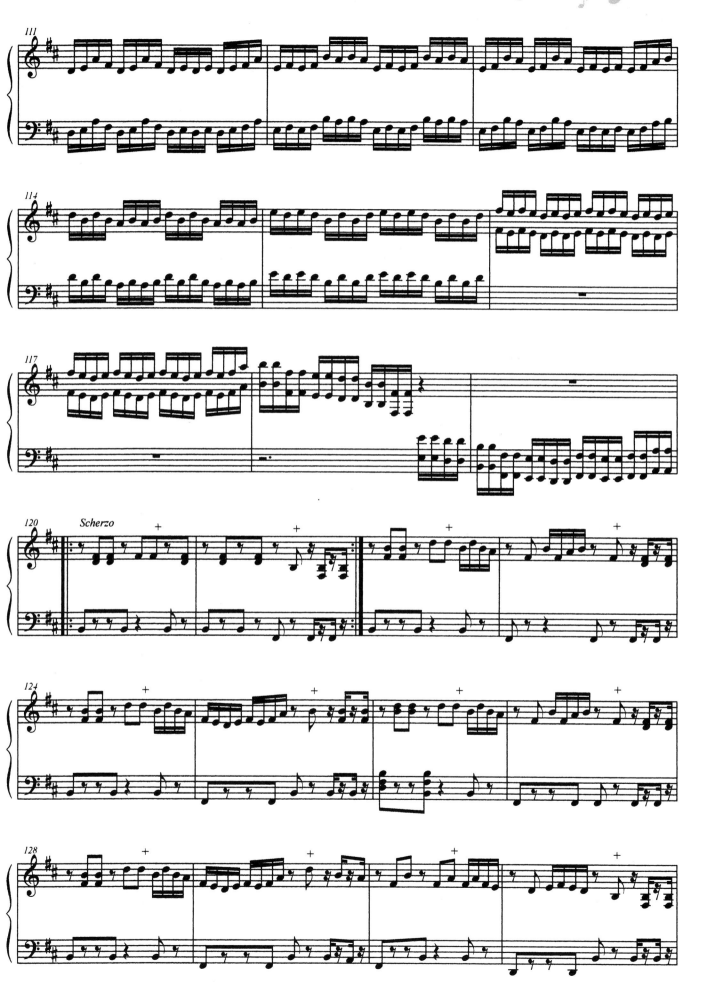

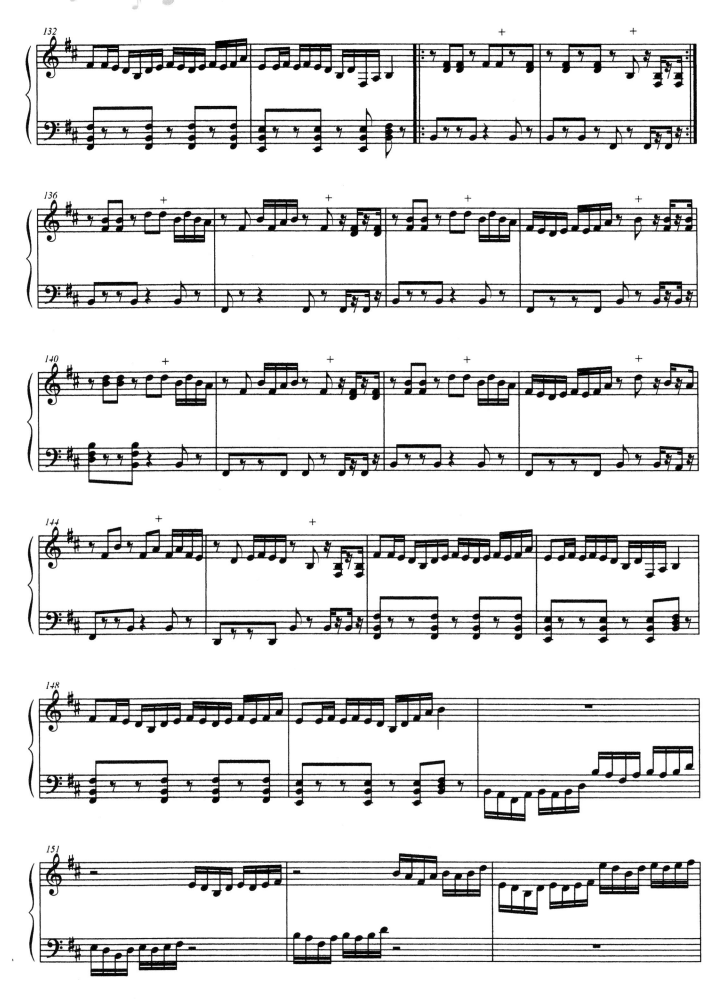

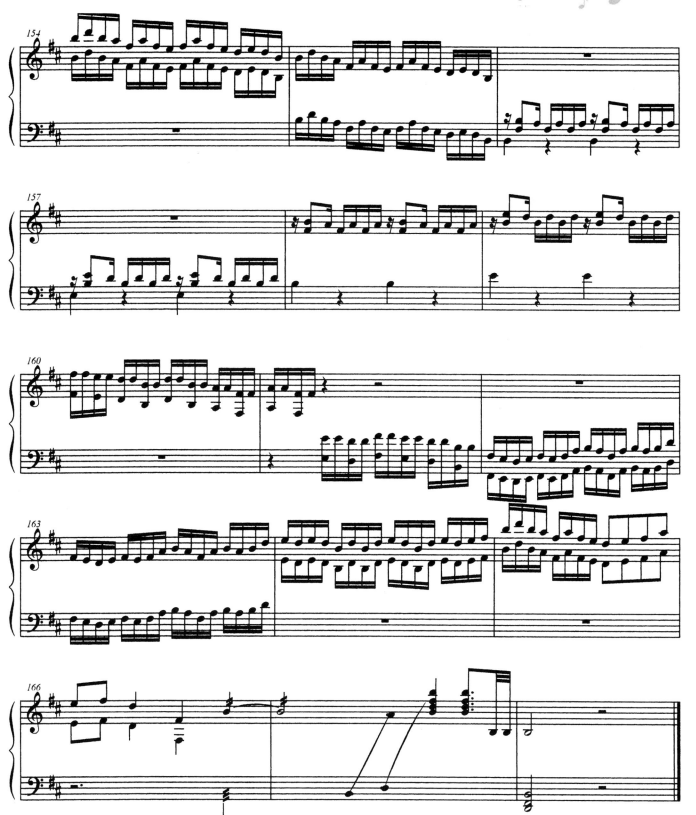

# 桃花過渡

## 1、歌謠背景

　　昔時台灣民間盛行著許多僅具雛型，未具備完整戲曲條件的歌舞表現，一般稱之為「歌舞小戲」。其中以車鼓和牛犁陣，歷史最為悠久；而其歌唱素材大多取自地方民謠，故音樂風格亦最獨特，此首歌謠即為車鼓之一。

　　車鼓的「車」字，在台語裡有「翻滾」或「舞動」之意，其表演稱之弄車鼓或車鼓弄。而「弄」字同樣含有「舞蹈」的意思。因此，車鼓戲就是一種載歌載舞，邊說邊演的小型戲曲。此曲敘述擺渡阿伯和桃花姑娘逢場作戲，詼諧有趣的故事。

## 2、創作簡介

　　樂曲以三段式改編創作而成，樂段中段移柱轉調與速度的變化，塑造出音樂情緒上的強烈對比。

# 桃花過渡

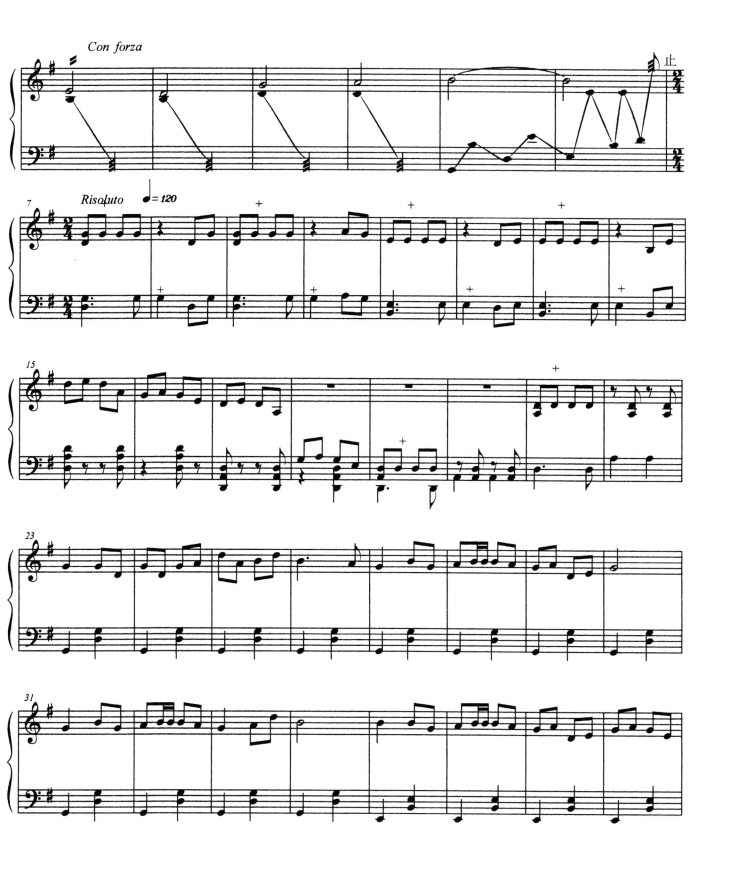

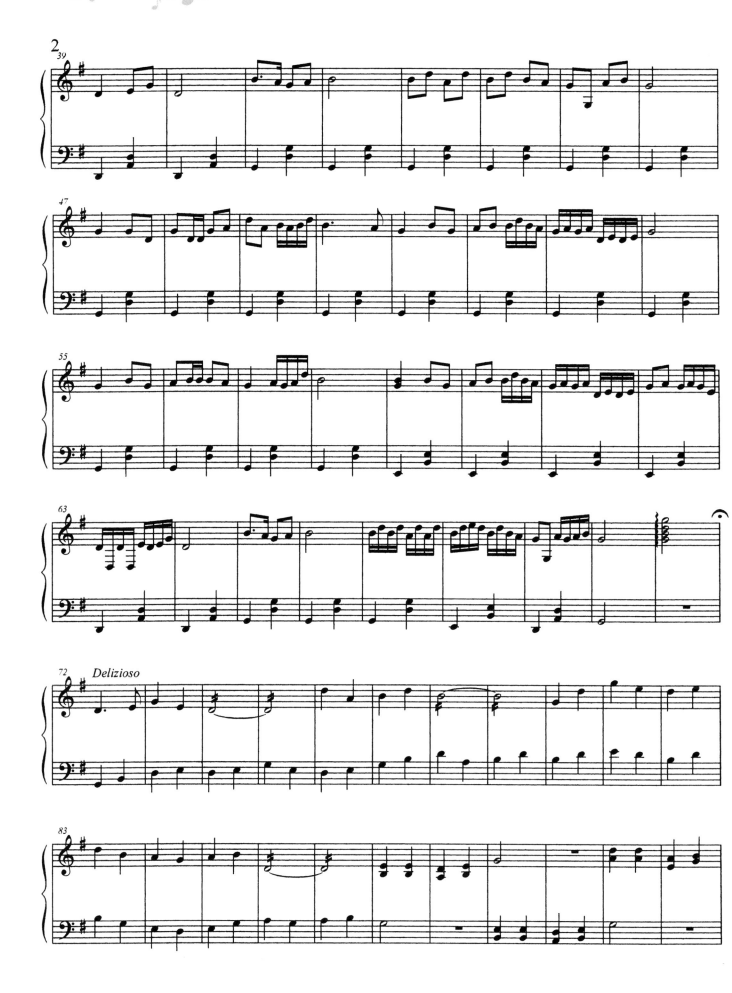

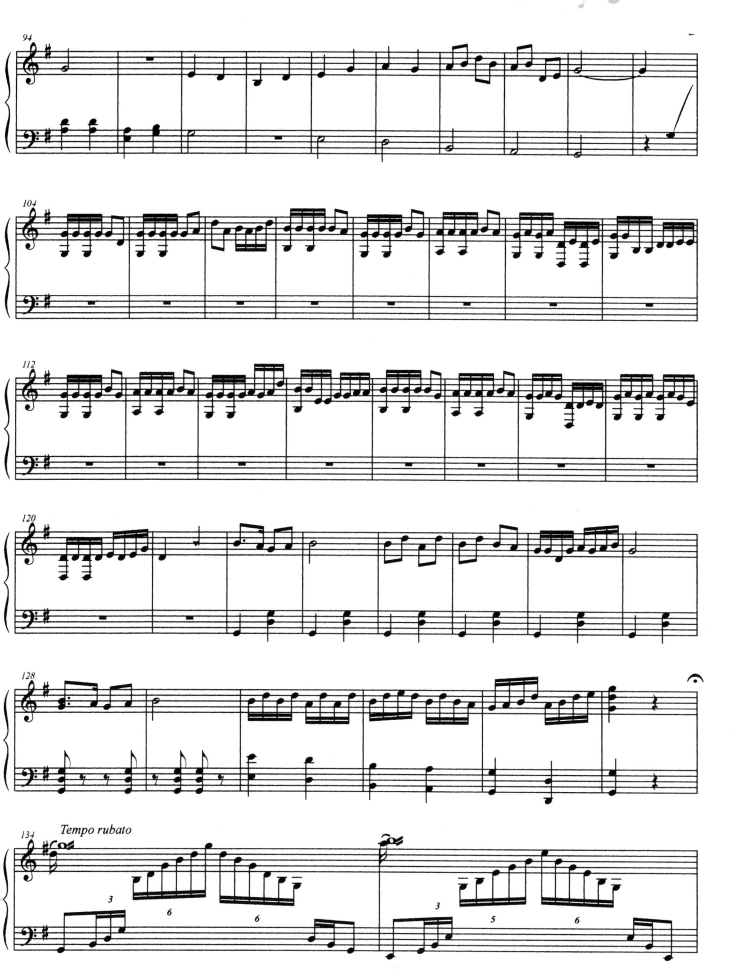

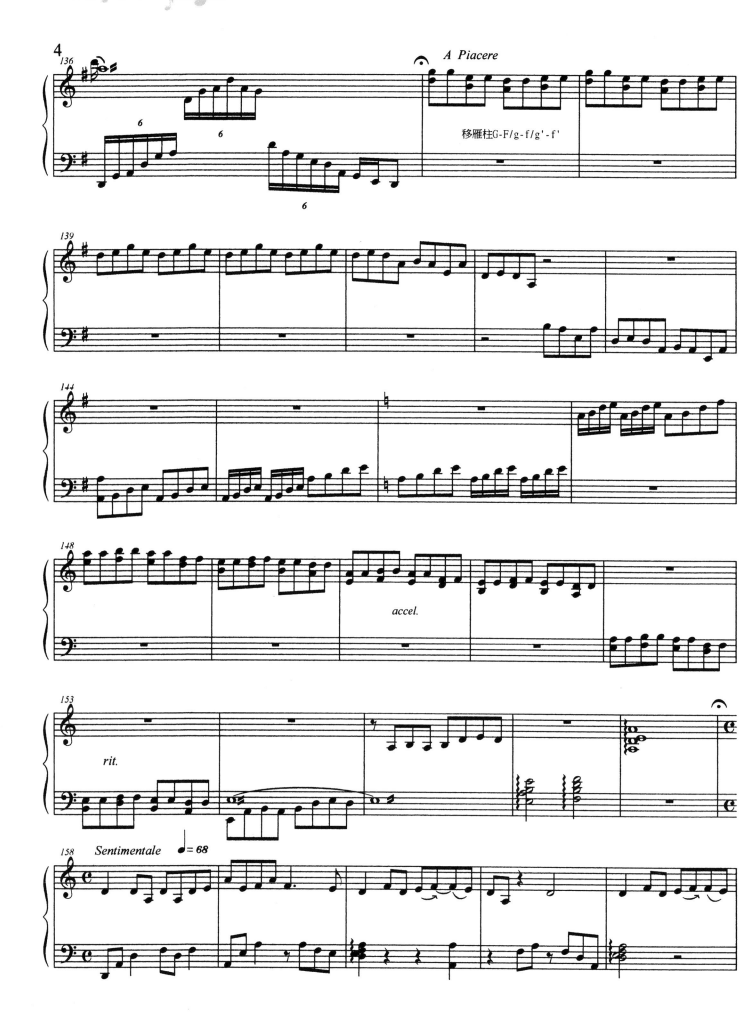

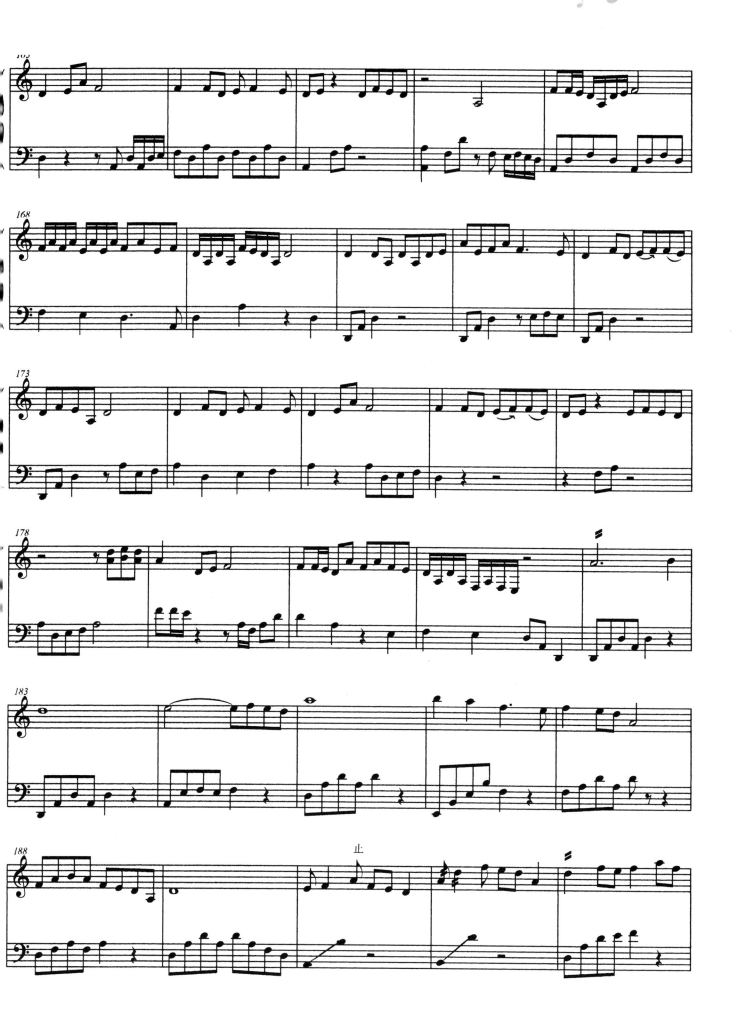

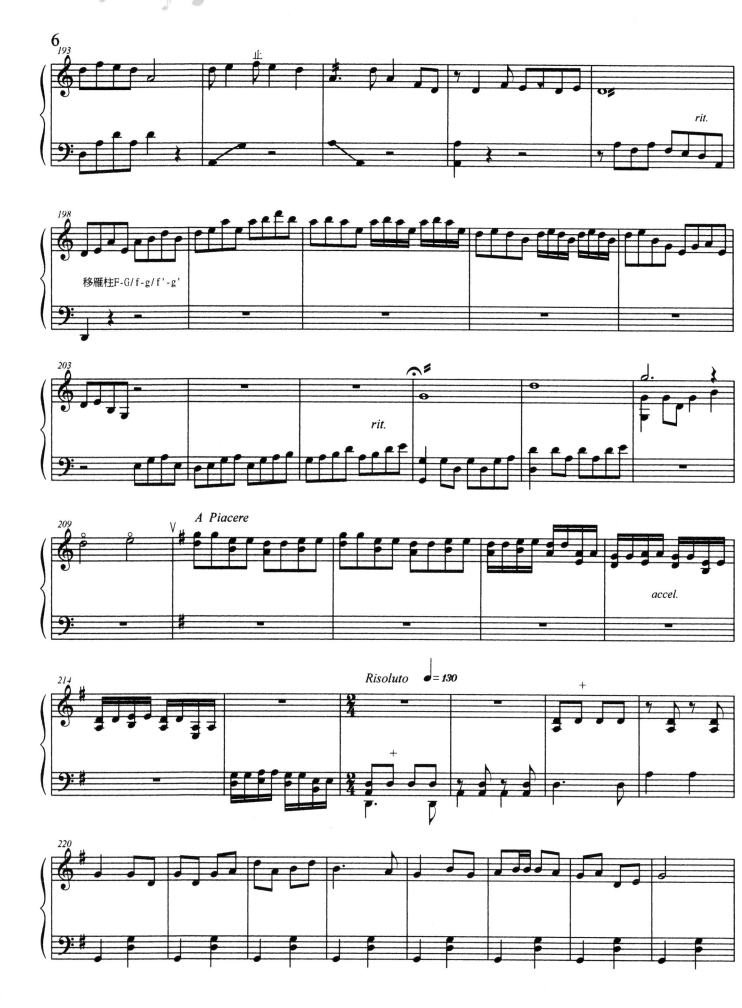

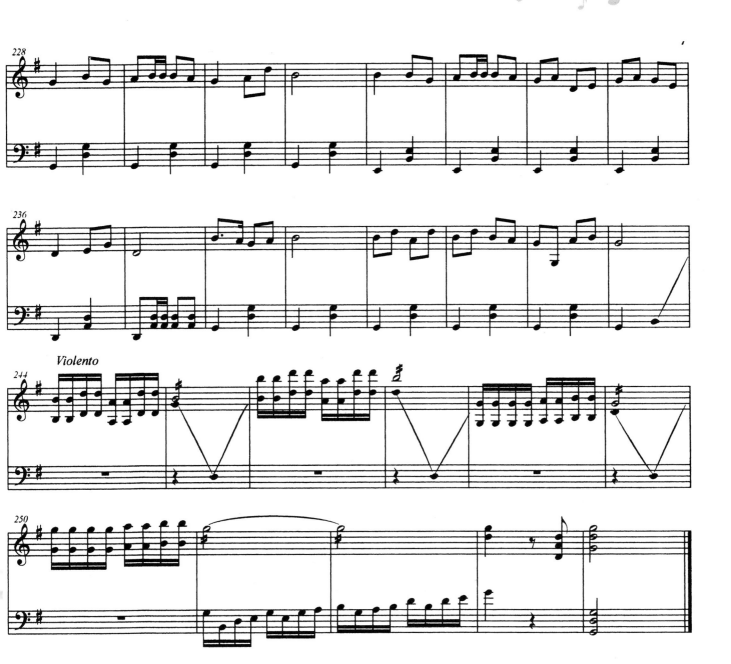

# 思想起

## 1、歌謠背景

　　此曲發源於南台灣恆春地區，這是來自兩廣、福建渡海東來的拓荒者，在南台灣開天闢地，離鄉背景的生活，勾起鄉愁而隨興所創作。

　　恆春地區由於高山、客家和福佬系民族錯綜交雜相處一地，使其民情習俗與風土文化顯得格外特殊，而表現在民俗歌謠上亦有相互協和的獨特韻味。

## 2、創作簡介

　　樂曲以從容舒緩的自由節奏，運用泛音空靈的音樂形象，發揮箏長於抒情表現的特點，描繪出一個充滿詩情畫意卻又隱含著無限愁思的意境。

# 思想起

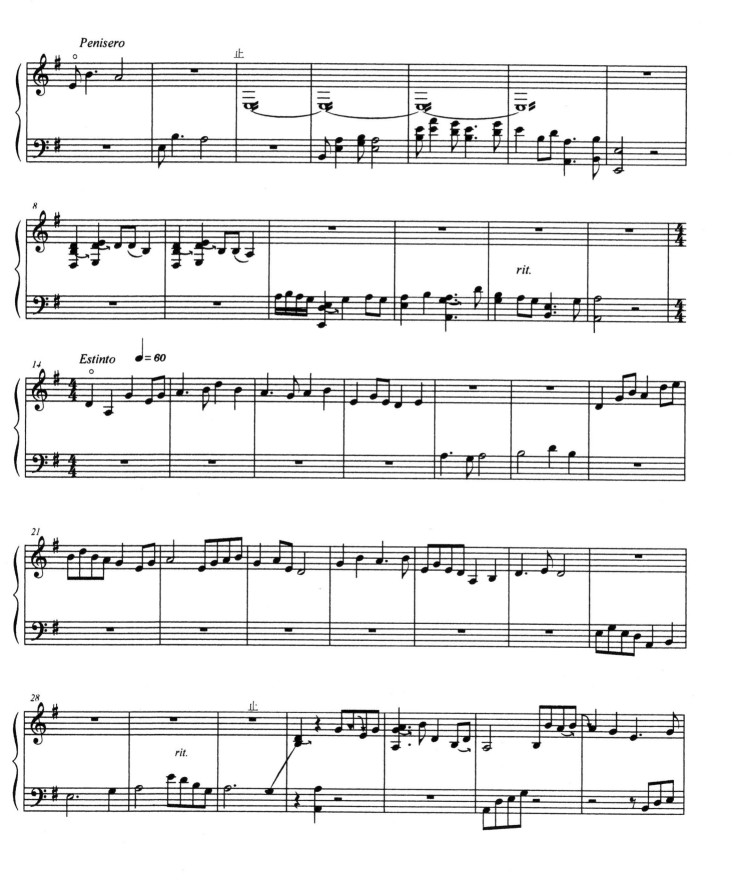

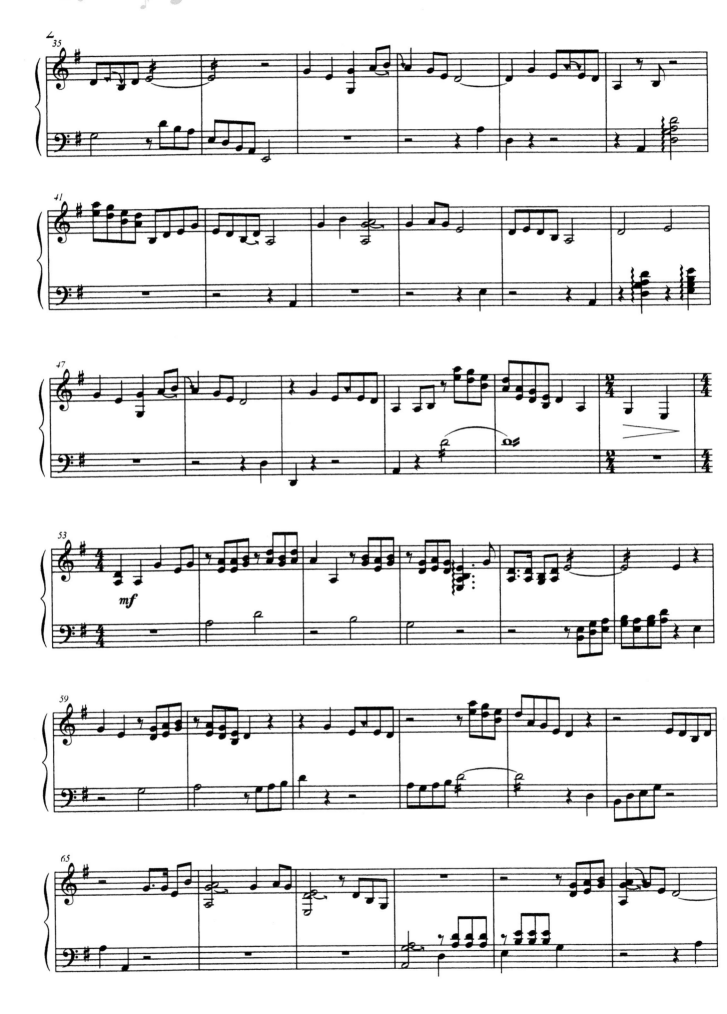

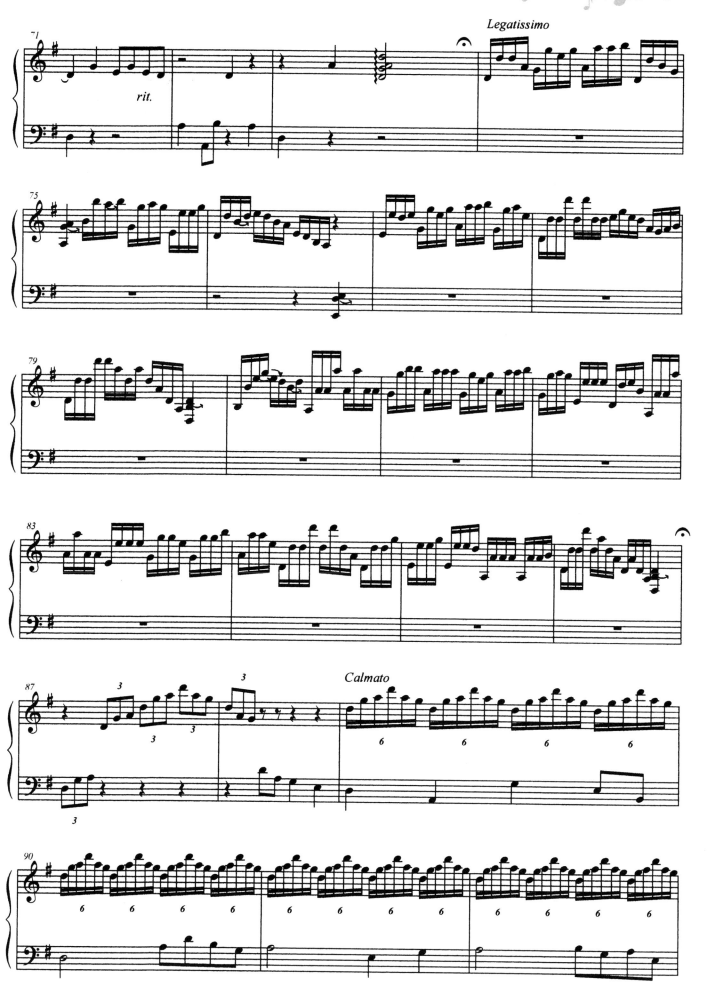

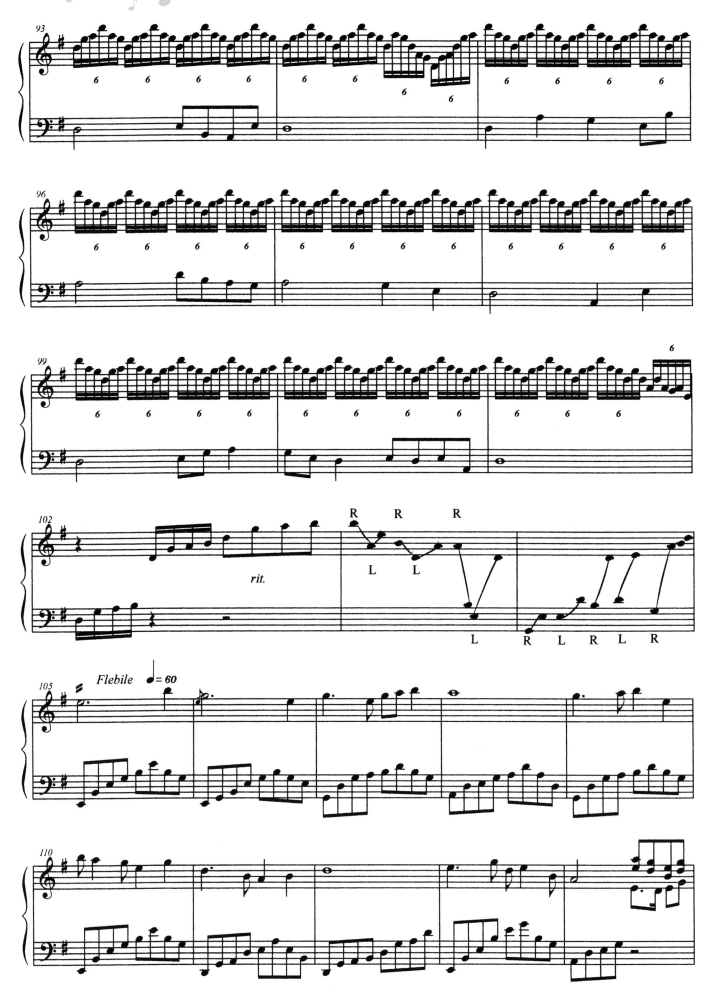

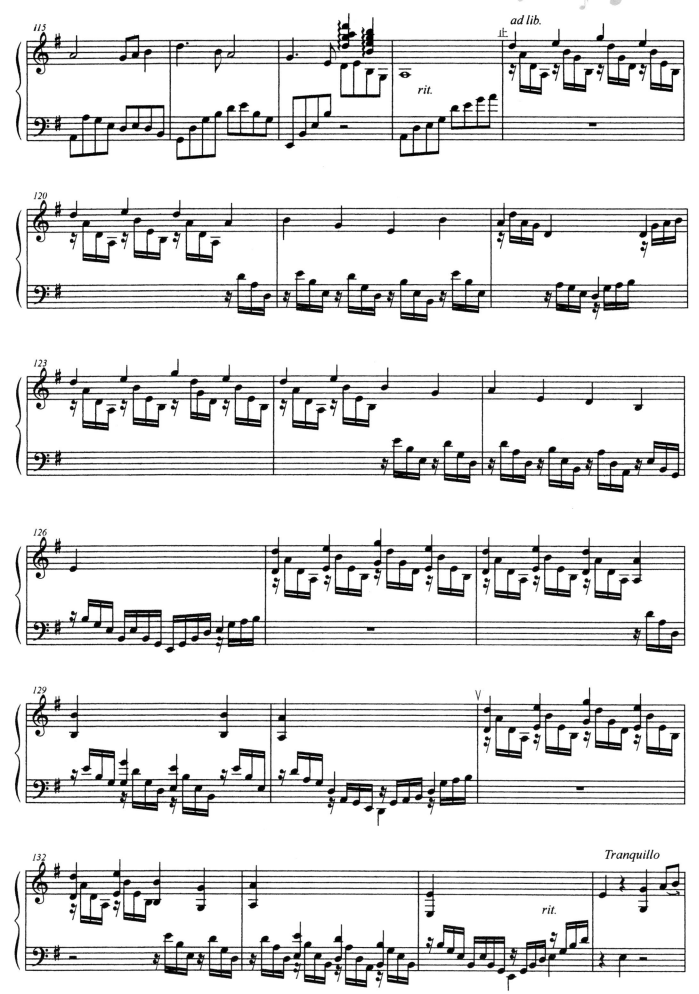

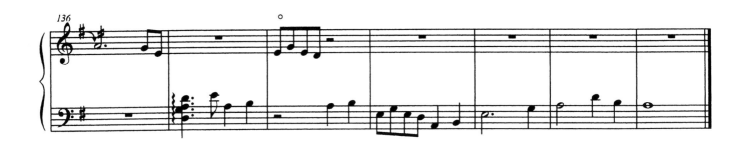

# 天黑黑

## 1、歌謠背景

據傳原是一首流傳於台灣北部的唸謠，從天候景象談到阿公阿婆之間，為了要煮鹹或煮淡而吵得把鍋弄翻打破的趣事，其中還蘊含著合作才能成事的意義[2]。

## 2、創作簡介

樂曲運用了表現主義創作手法的影響，將古箏作為打擊樂器來應用，以擊弦與擊板的表現設計，作為大自然雷聲閃電的擬聲效果。而後續以拍擊演奏技法搭配音樂旋律的交替進行，則試圖串聯天候狀況以及阿公與阿婆相互爭執的趣味性搭配。

---

[2]同註1，頁13。

# 天黑黑

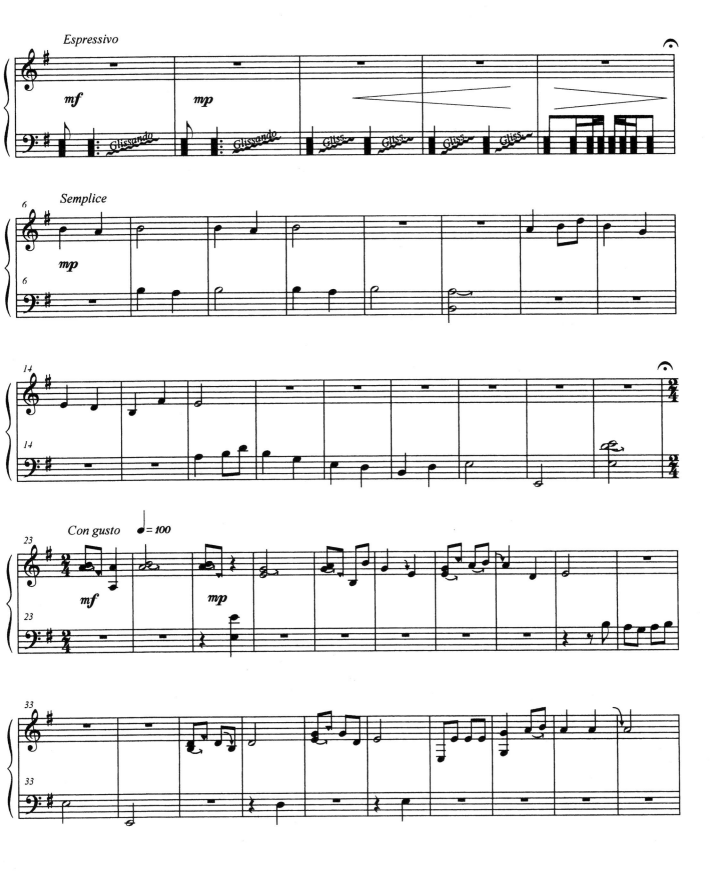

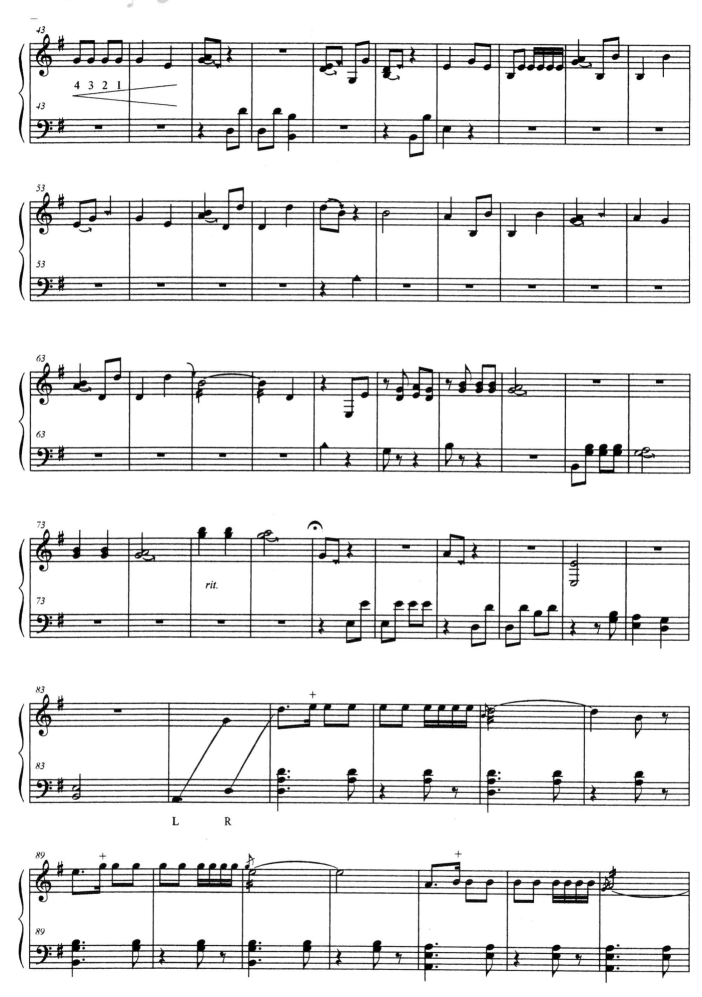

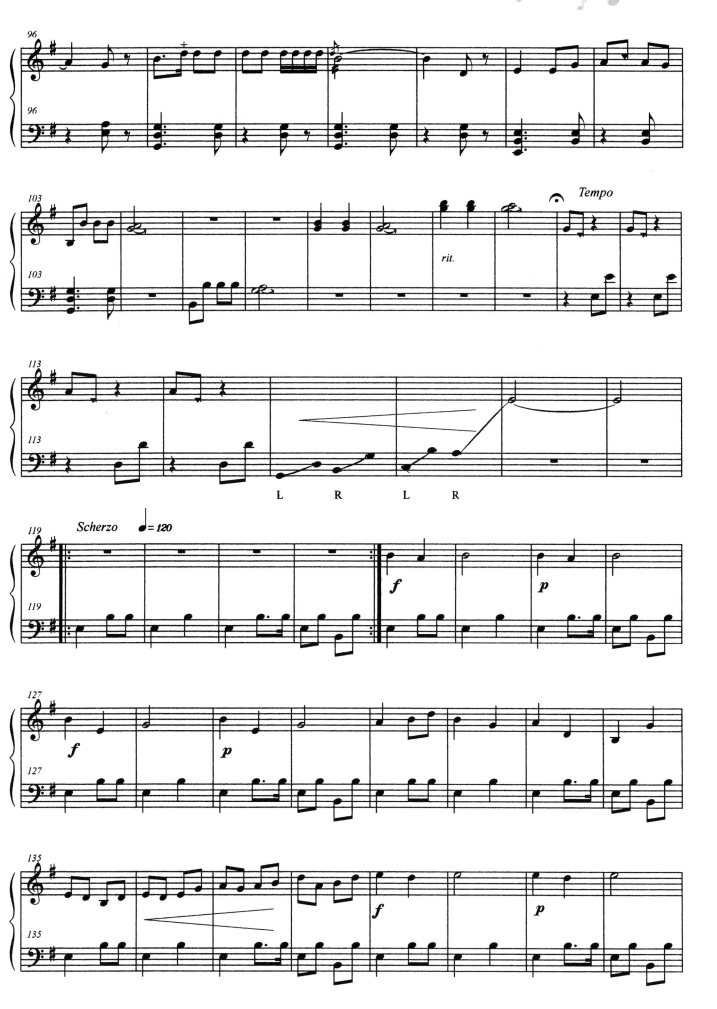

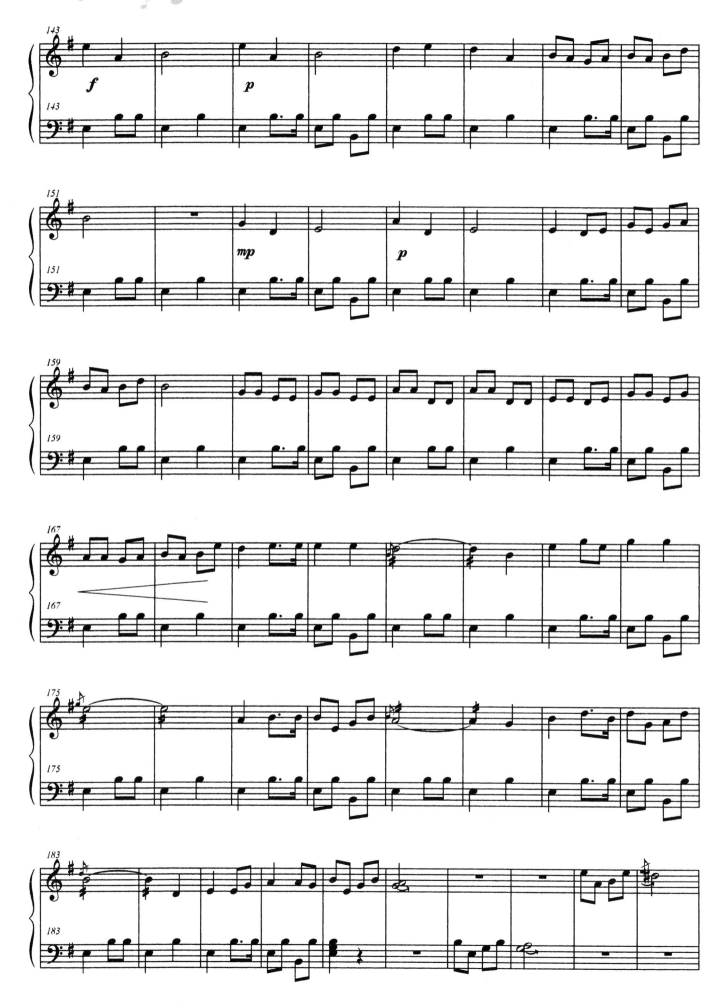

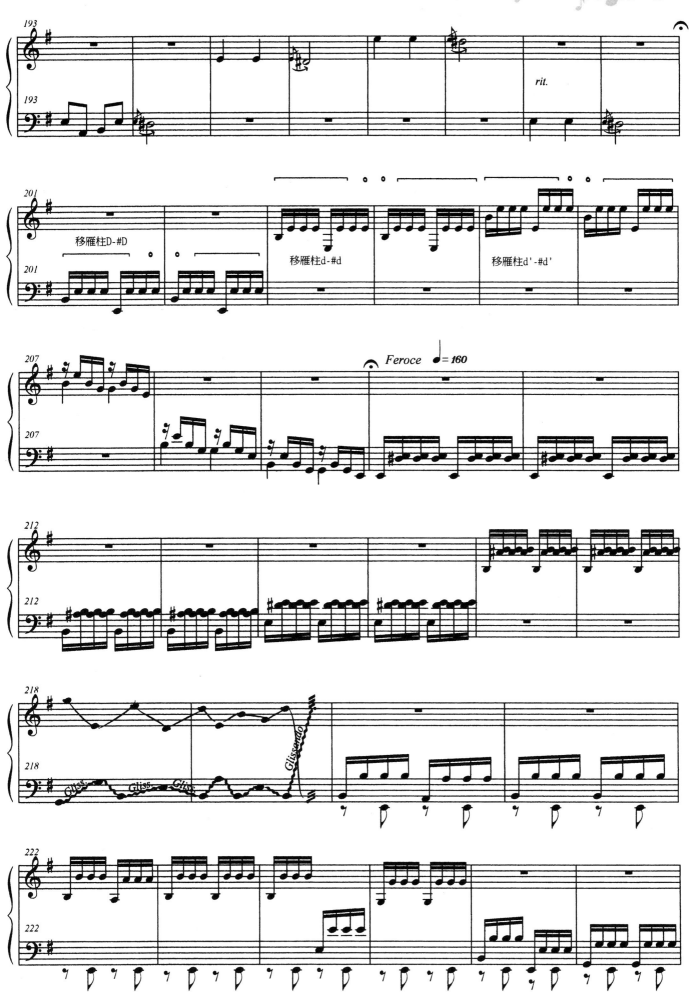

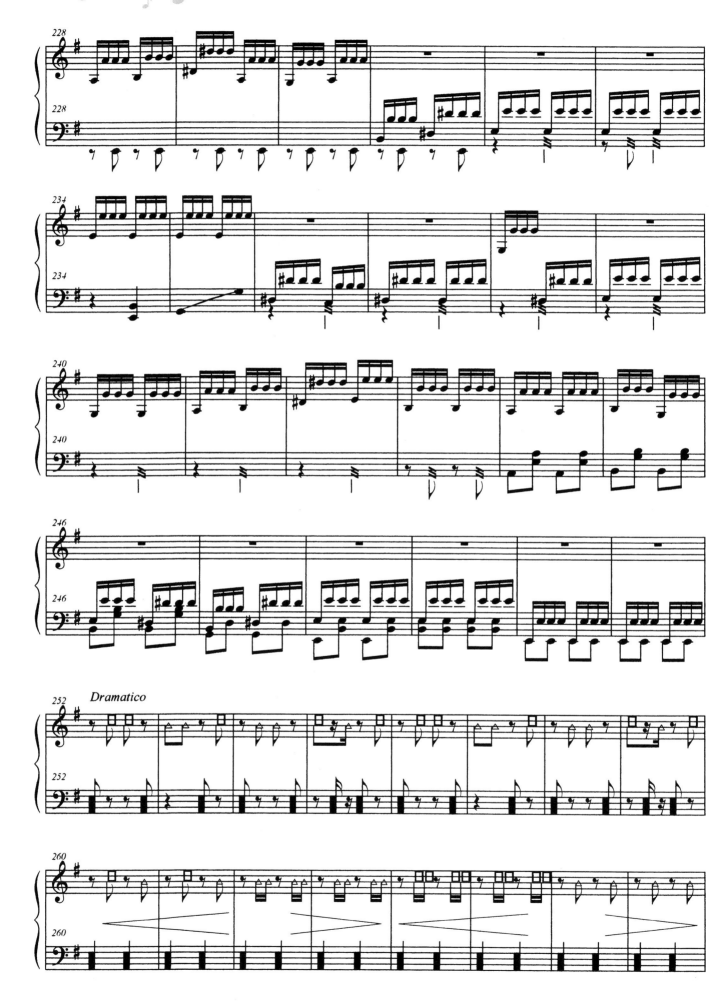

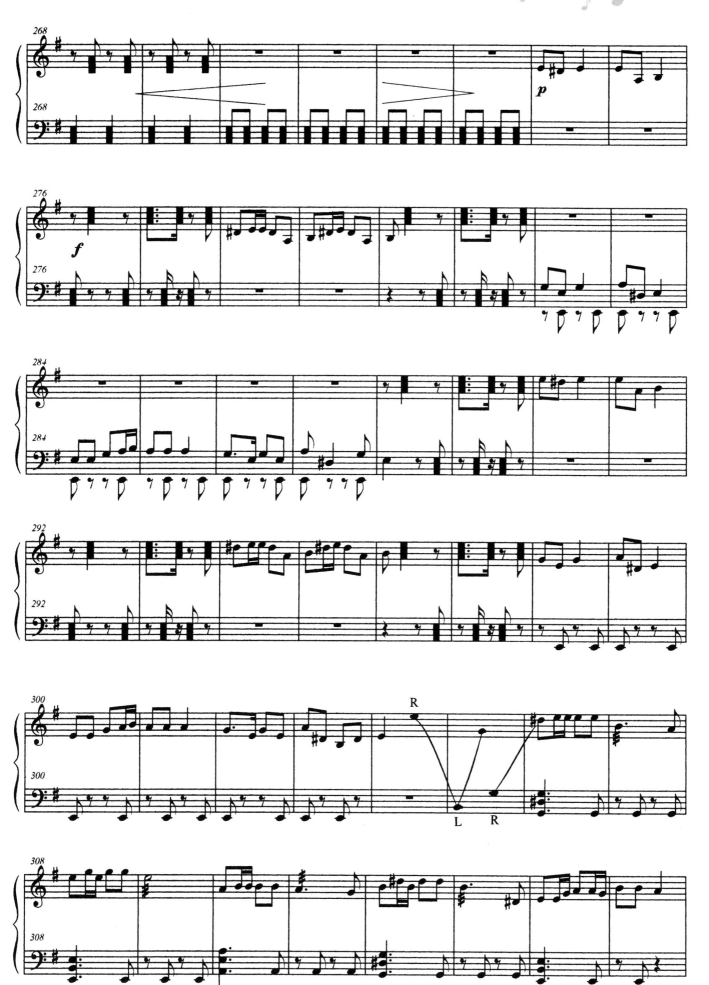

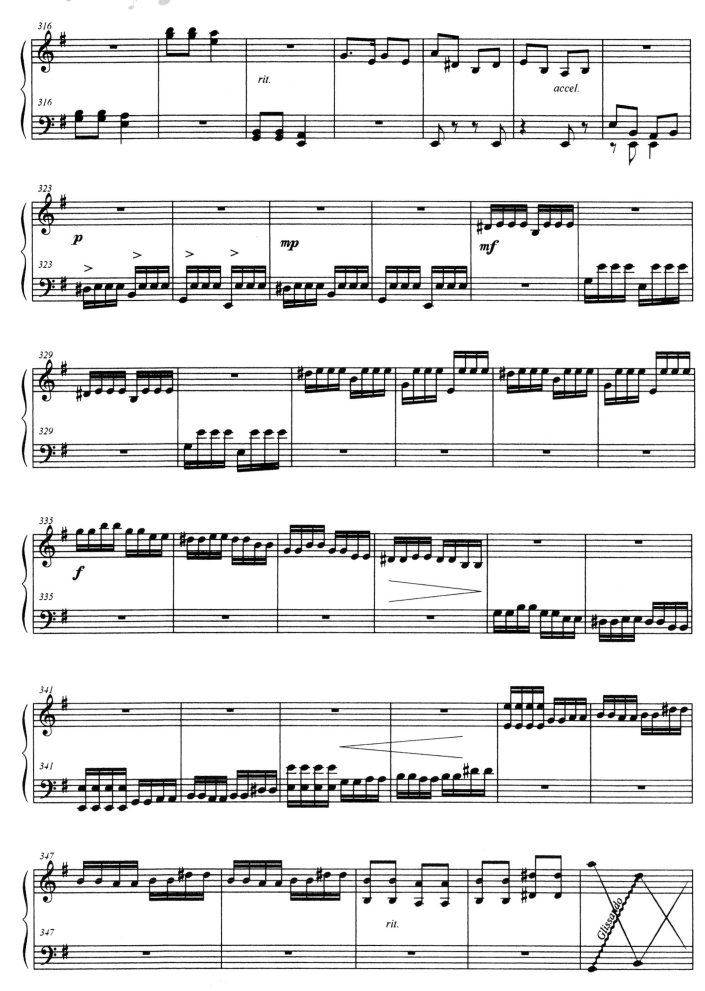

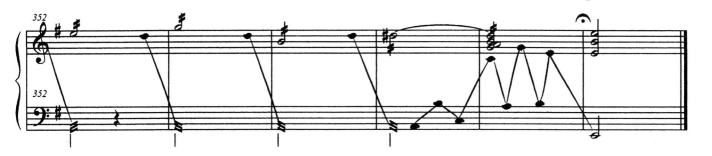

# 牛犁歌

## 1、歌謠背景

　　《牛犁歌》是農暇之餘，寓音樂於工作的歌舞小曲[3]。又稱「駛犁歌」，「駛犁」乃重要農事之一，「犁」是一種農具，昔日，農業社會時代，台灣鄉村到處可見農民們手持犁舵，藉著水牛或赤牛拖拉犁耙，以進行翻土的農耕工作。這種人牽牛犁田的景致，後人將其編成載歌載舞的遊藝節目，逐漸演化成「駛犁歌舞」。此曲為昔時台灣民間盛行，一般稱之為「歌舞小戲」中的牛犁陣，農人下田耕作勞動時，哼哼唱唱，用以自娛，藉以增進效率並消除疲憊，或抒發工作憂怨的歌謠。

## 2、創作簡介

　　樂曲引子部分描繪天剛亮，清晨的薄霧朧照大地。樂曲接著轉為活潑歡快，以富於跳躍感的節奏進行，技巧上運用了浙江箏派的快四點指法與輪抹彈奏，刻劃出牛犁歌舞的形象。

---

[3]同註2。

# 牛犁歌

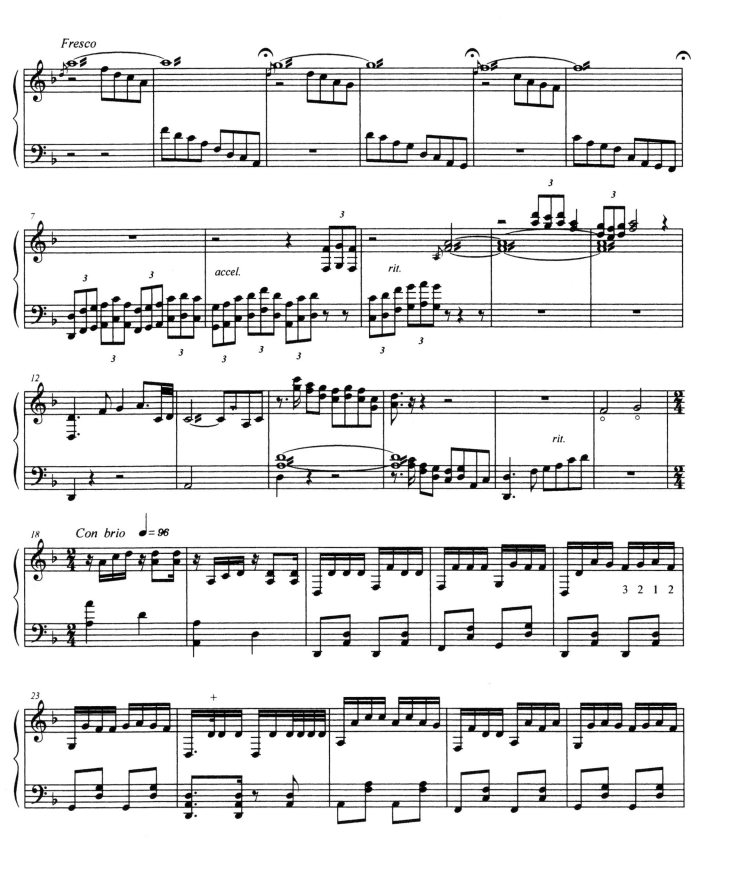

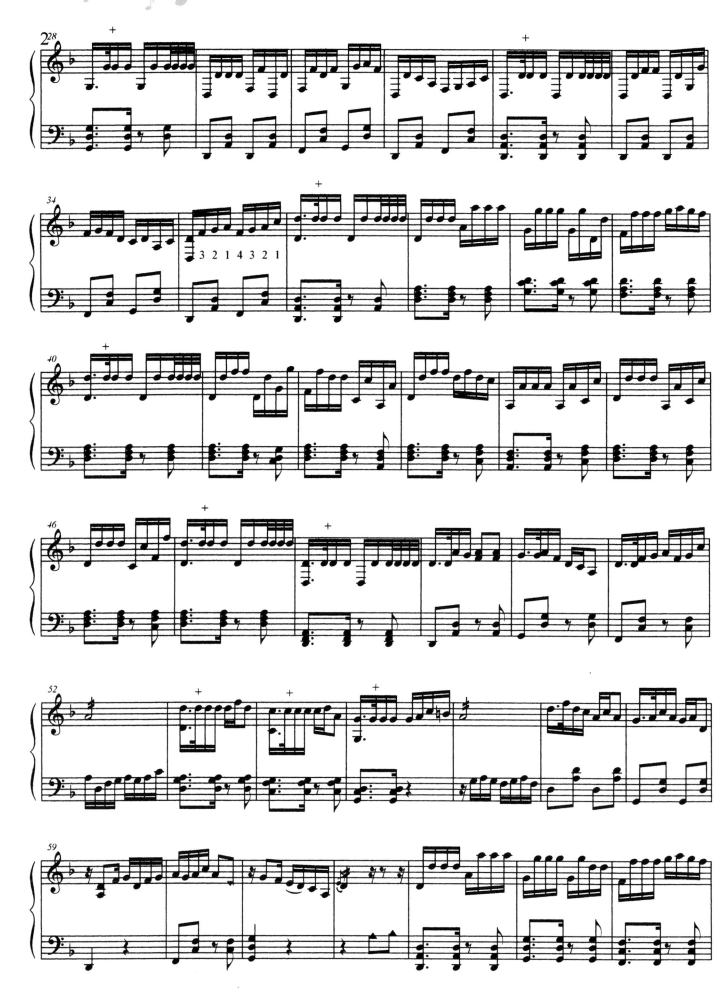

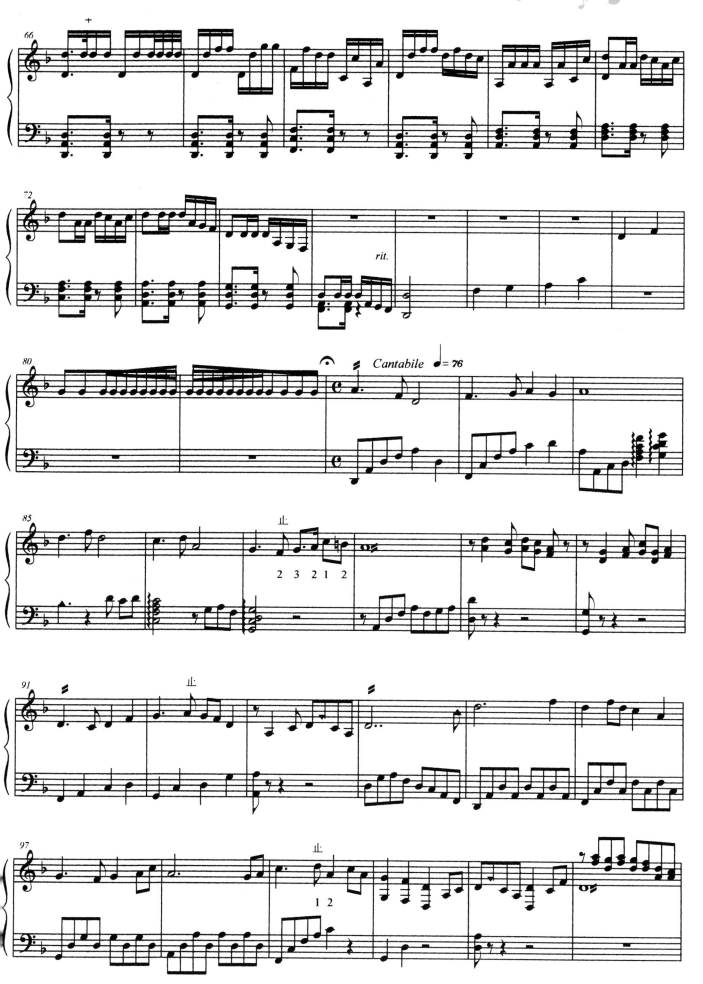

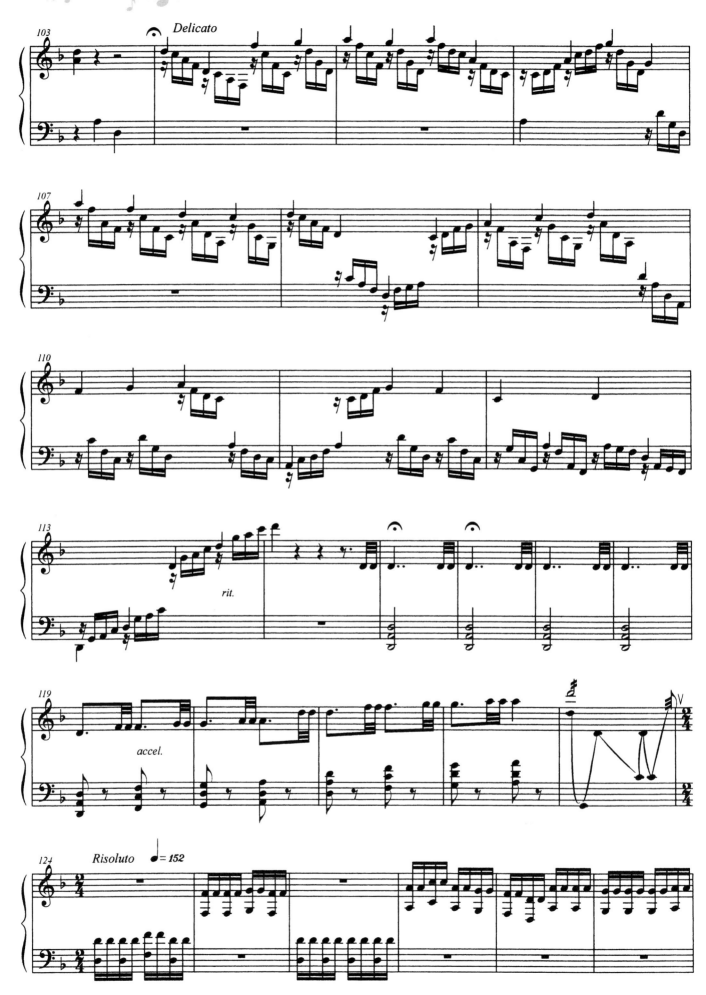

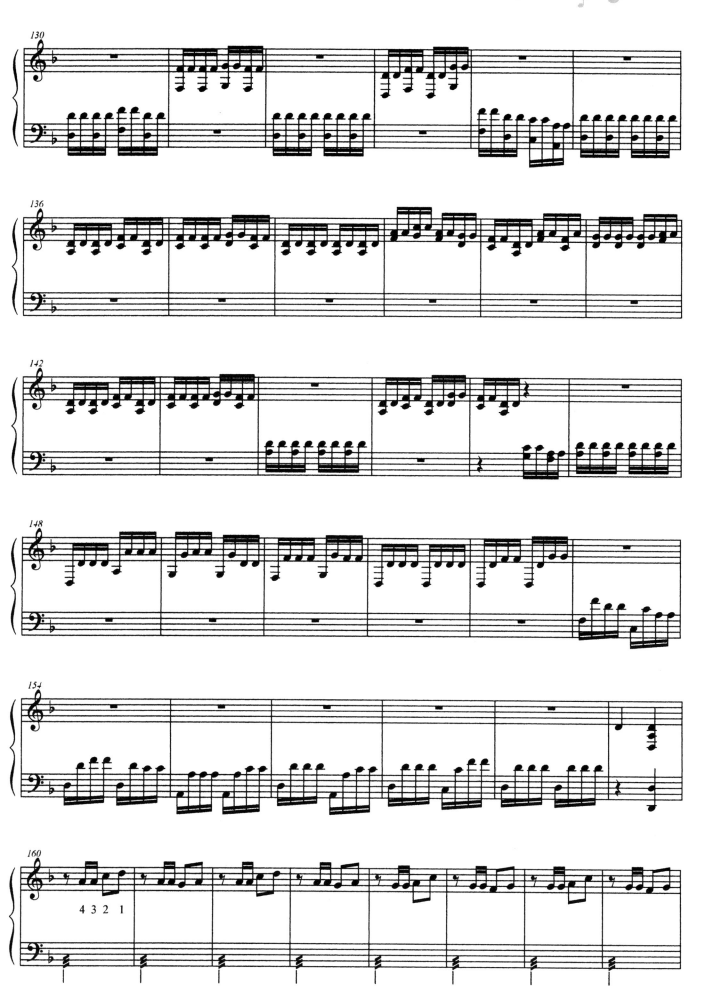

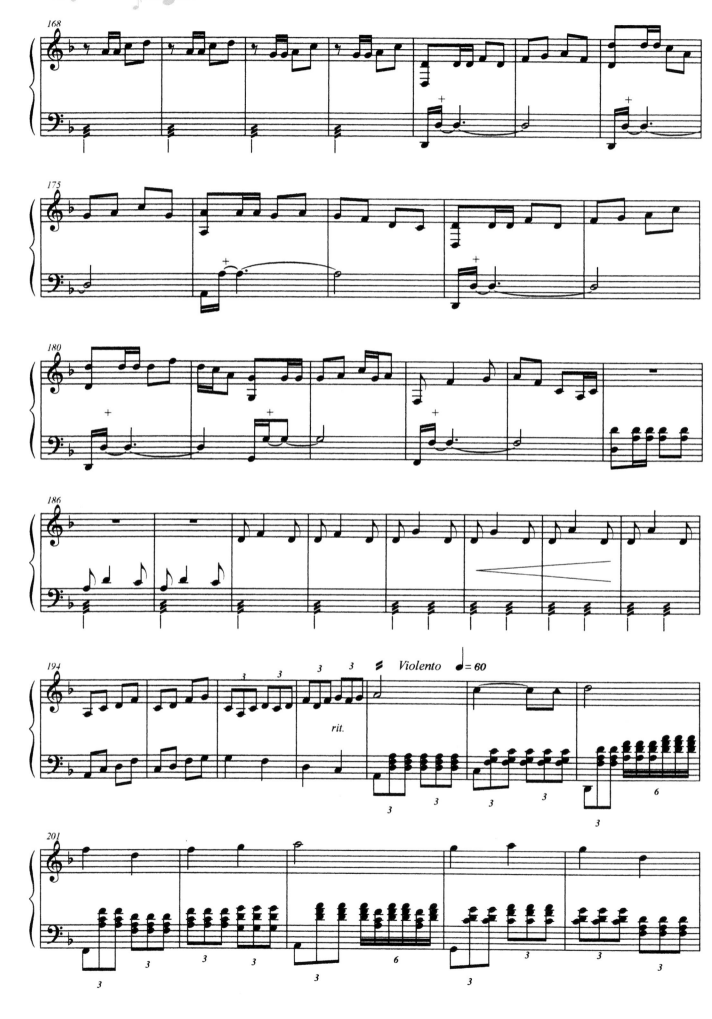

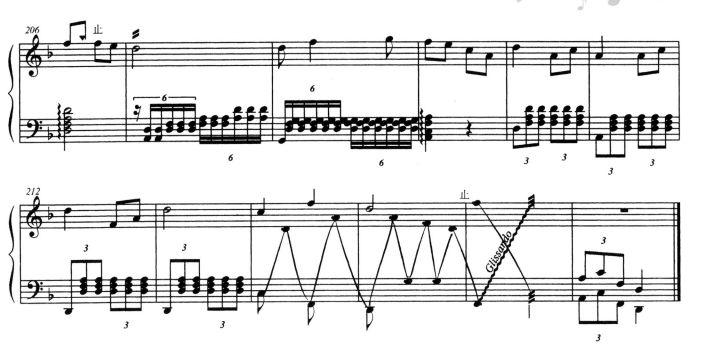

## 記譜符號與演奏技法一覽表

| 符號 | 技法 |
|---|---|
| *(搖指符號)* | 搖指技法 |
| 十 | 輪指技法 |
| ○ | 泛音 |
| *(飛吟符號)* | 飛吟 |
| *(掃音符號)* | 掃音 |
| ⌒ | 上滑音 |
| ⌏ | 下滑音 |
| ▼ | 虛點音 |
| ∿∿∿ | 顫音 |
| ▲ ▼ | 依箭頭標示方向的拂音 |
| *(括奏符號)* | 雁柱右側括奏 |
| *Glissando* | 雁柱左側括奏 |
| 一 | 表示與前一符號相同 |
| □ | 以手掌敲擊箏面板 |
| △ | 手握拳敲擊箏面板 |
| ▮ | 以手掌拍擊箏弦 |

**國家圖書館出版品預行編目**

楊佩璇箏樂作品集. I，臺灣歌謠采風篇 / 楊佩璇作曲.

-- 一版. -- 臺北市：秀威資訊科技，民95

面 ；公分

ISBN 978-986-7080-37-0（平裝）

　美學藝術類　AH0013

# 楊佩璇箏樂作品集I：台灣歌謠采風篇

作　　者 / 楊佩璇
發 行 人 / 宋政坤
執行編輯 / 林秉慧
圖文排版 / 羅季芬
封面設計 / 羅季芬
數位轉譯 / 徐真玉　沈裕閔
圖書銷售 / 林怡君
網路服務 / 徐國晉
出版印製 / 秀威資訊科技股份有限公司
　　　　　台北市內湖區瑞光路 583 巷 25 號 1 樓
　　　　　電話：02-2657-9211　　　傳真：02-2657-9106
　　　　　E-mail：service@showwe.com.tw
經 銷 商 / 紅螞蟻圖書有限公司
　　　　　台北市內湖區舊宗路二段 121 巷 28、32 號 4 樓
　　　　　電話：02-2795-3656　　　傳真：02-2795-4100
　　　　　http://www.e-redant.com

2006 年 7 月 BOD 再刷
定價：220 元

# 讀者回函卡

感謝您購買本書，為提升服務品質，請填妥以下資料，將讀者回函卡直接寄回或傳真本公司，收到您的寶貴意見後，我們會收藏記錄及檢討，謝謝！
如您需要了解本公司最新出版書目、購書優惠或企劃活動，歡迎您上網查詢或下載相關資料：http:// www.showwe.com.tw

您購買的書名：＿＿＿＿＿＿＿＿＿＿＿＿＿＿＿＿＿＿＿＿＿＿＿＿＿

出生日期：＿＿＿＿＿年＿＿＿＿＿月＿＿＿＿＿日

學歷：□高中 (含) 以下　　□大專　　□研究所 (含) 以上

職業：□製造業　□金融業　□資訊業　□軍警　□傳播業　□自由業
　　　□服務業　□公務員　□教職　　□學生　□家管　　□其它＿＿＿

購書地點：□網路書店　□實體書店　□書展　□郵購　□贈閱　□其他

您從何得知本書的消息？

　□網路書店　□實體書店　□網路搜尋　□電子報　□書訊　□雜誌

　□傳播媒體　□親友推薦　□網站推薦　□部落格　□其他＿＿＿＿＿

您對本書的評價：（請填代號　1.非常滿意　2.滿意　3.尚可　4.再改進）

　封面設計＿＿　版面編排＿＿　內容＿＿　文／譯筆＿＿　價格＿＿

讀完書後您覺得：

　□很有收穫　□有收穫　□收穫不多　□沒收穫

對我們的建議：＿＿＿＿＿＿＿＿＿＿＿＿＿＿＿＿＿＿＿＿＿＿＿＿

＿＿＿＿＿＿＿＿＿＿＿＿＿＿＿＿＿＿＿＿＿＿＿＿＿＿＿＿＿＿＿＿

＿＿＿＿＿＿＿＿＿＿＿＿＿＿＿＿＿＿＿＿＿＿＿＿＿＿＿＿＿＿＿＿

＿＿＿＿＿＿＿＿＿＿＿＿＿＿＿＿＿＿＿＿＿＿＿＿＿＿＿＿＿＿＿＿

11466
台北市內湖區瑞光路 76 巷 65 號 1 樓
**秀威資訊科技股份有限公司** 收
BOD 數位出版事業部

......................................................................................................

（請沿線對折寄回，謝謝！）

姓　　名：＿＿＿＿＿＿＿＿　　年齡：＿＿＿＿　　性別：□女　□男

郵遞區號：□□□□□

地　　址：＿＿＿＿＿＿＿＿＿＿＿＿＿＿＿＿＿＿＿＿＿＿

聯絡電話：(日)＿＿＿＿＿＿＿＿＿＿　(夜)＿＿＿＿＿＿＿＿＿＿

E-mail：＿＿＿＿＿＿＿＿＿＿＿＿＿＿＿＿＿＿＿＿